Illisibilité partielle

Contraste insuffisant
NF Z 43-120-14

VALABLE POUR TOUT OU PARTIE DU DOCUMENT REPRODUIT.

Couverture inférieure manquante

RELIURE SERREE
Absence de marges intérieures

Original en couleur
NF Z 43-120-8

SOCIÉTÉ DES ANTIQUAIRES DE NORMANDIE

SÉANCE ANNUELLE

A Caen, le 14 décembre 1899

LA STATUAIRE EN NORMANDIE

DISCOURS

DE

M. le Chanoine PORÉE

DIRECTEUR DE LA SOCIÉTÉ

CAEN

HENRI DELESQUES, IMPRIMEUR-ÉDITEUR

RUE FROIDE, 2 ET 4

1900

LA STATUAIRE EN NORMANDIE

SOCIÉTÉ DES ANTIQUAIRES DE NORMANDIE

SÉANCE ANNUELLE

A Caen, le 14 décembre 1899

LA STATUAIRE EN NORMANDIE

DISCOURS

DE

M. le Chanoine PORÉE

DIRECTEUR DE LA SOCIÉTÉ

CAEN

HENRI DELESQUES, IMPRIMEUR-ÉDITEUR

RUE FROIDE, 2 ET 4

1900

LA STATUAIRE EN NORMANDIE

MESSIEURS,

Il y a bientôt vingt ans, l'un de vos directeurs, en prenant place au fauteuil que j'occupe aujourd'hui, expliquait sa nomination par votre volonté de récompenser « des services modestes après avoir honoré des services éclatants ». Celui qui vous tenait ce langage était M. Charles de Beaurepaire. Pourtant, sa place était marquée d'avance au milieu de vous, et il était digne, par sa vaste et profonde érudition, de voir son nom s'ajouter à ceux des hommes d'État, des prélats, des historiens, des jurisconsultes, des grands écrivains que vous êtes accoutumés à mettre à la tête de votre Compagnie.

Cette modestie d'un vrai savant me rend songeur, et je me demande s'il n'y a pas eu, de ma part, quelque présomption à accepter un honneur qu'il ne m'était pas permis de prévoir, et auquel mes humbles travaux

ne me donnaient que des titres insuffisants. Mais si je recherche les causes qui ont pu agir sur votre choix, j'en trouve une, la meilleure assurément, dans la présence, au sein de votre Société, d'hommes éminents que je considère comme mes maîtres, et dont la bienveillance et l'affection me sont depuis longtemps connues. C'est vous dire, Messieurs, dans quelle mesure ma reconnaissance vous est acquise. Un prêtre, qui a toujours gardé au cœur le vif et profond amour de la patrie normande, qui a consacré une partie de sa vie à l'étude de l'histoire et de l'archéologie sacrée, qui a parfois tenté de ramener un rayon de lumière sur nos vieilles gloires locales trop oubliées, vous devra sa meilleure récompense.

Dans le nombre de ces visages amis que je retrouve autour de moi, il en est un que j'ai le douloureux regret de ne plus apercevoir : j'ai nommé M. Eugène de Beaurepaire. Sa mort a été une perte vivement ressentie par les nombreux amis qui lui étaient fidèlement attachés ; elle est irréparable pour notre Société dont il était l'âme, qu'il personnifiait, pour ainsi dire, et à laquelle il donnait, depuis si longtemps, le meilleur de sa science et de son dévouement. Votre directeur, Messieurs, avait le devoir de rendre ce fraternel et reconnaissant hommage à la mémoire de cet homme de bien, à l'esprit si élevé, au caractère bienveillant et courtois, qui fut l'honneur de notre Société et son plus ferme appui.

Ayant la bonne fortune de m'adresser à des antiquaires normands, je ne saurais mieux faire, ce me semble, que de leur parler de l'un des sujets qui rentrent dans le cadre de leurs études. Je vous entretiendrai, Messieurs, de la statuaire en Normandie.

Ces simples mots n'ont-ils point l'air d'un paradoxe? La statuaire normande, qui donc en a parlé jusqu'ici? Des écrivains qui font autorité, fascinés par l'incontestable supériorité de la statuaire de Paris, d'Amiens, de Chartres ou de Reims, ont considéré la nôtre, pendant la période qui a précédé la Renaissance, comme une quantité assez négligeable. A les en croire, les Normands auraient été des bâtisseurs, mais non des statuaires. La formule m'a paru un peu trop absolue, et j'ai cru faire œuvre utile et sincère en essayant de remettre à son rang la statuaire normande. D'abord, Messieurs, je tiens à vous déclarer que je m'efforcerai de ne pas tomber dans l'exagération contraire à celle que je reproche à d'autres. On dit que la statuaire, au moyen âge, n'est rien en Normandie; je me garderai bien de prétendre qu'elle est tout; je voudrais seulement montrer qu'elle a été quelque chose.

Fidèles au génie de leur race qui en avait fait, sur les bords de la Baltique, un peuple de navigateurs et de charpentiers, les Normands furent, dans leur nouvelle patrie, de savants constructeurs et des ingénieurs habiles; et comme cette aptitude native s'est développée et soutenue merveilleusement durant des siècles, notre province est demeurée le pays des grandes cathédrales et des belles églises.

Dès le XIe siècle, il y a chez les moines normands comme une fièvre de construction, qui ne s'apaise qu'en élevant partout de vastes basiliques dont l'ampleur robuste nous étonne encore aujourd'hui : Jumièges, Bernay, Saint-Étienne, la Trinité, Saint-Nicolas de Caen, Lessay, Cerisy, le Mont-Saint-Michel, Saint-Georges de Boscherville qui est peut-

être l'expression la plus achevée du roman normand. L'austère simplicité de ces architectures est saisissante. De longues nefs, des piles largement assises et flanquées de puissantes colonnes, des arcs au profil fortement accusé, des ouvertures plutôt rares et étroites, produisent un ensemble d'une majesté un peu sombre, parfois incomparable. L'ornementation est des plus sommaires ; à peine semble-t-on s'en préoccuper ; on la réserve pour les chapiteaux, ou pour un étroit bas-relief, plaqué là on ne sait pourquoi. Les entrelacs, les inextricables réseaux, les monstres hybrides cherchant à s'entre-dévorer semblent empruntés à quelque boucle de bronze retrouvée dans un tombeau franc (1), ou bien encore à quelque débris sculpté rapporté des pays scandinaves.

On a constaté, et l'analogie était évidente, que ces sculptures primitives — de même que les peintures des miniaturistes anglo-saxons amenés par Alcuin à la cour de Charlemagne, en 796, — rappelaient, comme style et comme composition, les objets fabriqués par les Scandinaves. « Ces hommes du Nord, hommes aux longs couteaux, paraissent, dit Viollet-le-Duc, appartenir à la dernière émigration partie des plateaux situés au nord de l'Inde. Qu'on les nomme Saxons, Normands, Indo-Germains, ils sortent d'une même souche, de la grande souche aryenne. Les objets qu'ils ont laissés dans le Nord de l'Europe,

(1) Non seulement les entrelacs de la fibule franque ont fourni à la sculpture romane un élément essentiel de décoration, mais la boucle elle-même, transformée en *têtes-plates*, se retrouve dans les archivoltes d'un grand nombre d'églises de Normandie et d'Angleterre du XIe et du XIIe siècle. (L. Courajod, *Leçons professées à l'École du Louvre*, t. I, p. 220.)

dans les Gaules, en Danemarck, et qu'on retrouve en si grand nombre dans leurs sépultures, attestent tous la même forme et la même ornementation, et cette ornementation est, on n'en peut guère douter, d'origine indo-orientale » (1).

Certaines sculptures de la nef de Bayeux, bâtie vers 1150, suffiraient à établir la persistance de l'influence indo-scandinave en Normandie (2).

(1) Viollet-le-Duc, *Dict. rais. d'arch.*, t. VIII, p. 187. — « Vous devez tenir pour démontré, au point de vue de la décoration, l'identité du génie germanique et scandinave avec le génie oriental, et notamment la parenté du génie scandinave avec le génie hindou. Cette parenté est, au point de vue de l'art, un fait matériel, indiscutable... L'Inde apparaît comme une source plus ou moins immédiate, plus ou moins directe, mais nécessaire ». L. Courajod, *Leçons professées à l'école du Louvre*, t. I, p. 222. — « L'ornementation normande émane de l'art nord-hindou, et la statuaire, des Byzantins, au moyen des objets mobiliers importés en grande quantité en Occident; la sculpture d'ornement des autres provinces, au contraire, de l'art romain, à l'exception de celle de la Saintonge et du Poitou, qui prend en partie ses types des Scandinaves abordant sur ces côtes, et la statuaire est composée d'après des œuvres byzantines; la statuaire normande s'inspire de reliefs, tandis que celle de Cluny est faite d'après des peintures venant, comme les reliefs, de Byzance ». Ruprich-Robert, *l'Architecture normande aux XI*e *et XII*e *siècles*, t. II, p. 220.

(2) Le caractère nord-hindou de certaines sculptures de Bayeux est ainsi noté par Courajod. « Au-dessus de la décoration des murs de la nef, rappelant les claies tressées en jonc, placée entre les archivoltes, et qui n'est peut-être qu'une copie en pierre d'anciens tympans en bois, une série de bas-reliefs (personnages de tournures indiennes tirant une idole par une chaîne, dragons et monstres enroulés, personnages se tirant la barbe) semblent copiés sur des bronzes japonais. Ce type du personnage se tirant la barbe à deux mains, type très caractéristique de l'Extrême-Orient, se retrouve dans le Sud-Est, à Saint Avit

Ce sentiment spontané, instinctif, dicté par la loi d'un tempérament ethnographique, ce goût décidé, exclusif, d'une ornementation fantastique et capricieuse, sans pensée ni symbole, se trouvaient précisément répondre à un courant d'opinion qui, depuis Charlemagne, se montrait peu favorable à l'emploi de la figure humaine dans la décoration plastique des églises. Ceci demande quelques mots d'explication.

Sans doute, le second concile de Nicée, tenu en 787, n'avait point excepté la sculpture dans la réhabilitation des saintes images solennellement proclamée contre les Iconoclastes. Puis, lorsque, aux conciles de Francfort, en 794, et de Paris, en 825, les évêques de Germanie et de France eurent à se prononcer sur cette doctrine, ils avaient décidé qu'il fallait garder les saintes images pour contribuer à l'ornement des églises, et aider la mémoire et l'instruction du peuple, mais qu'on devait se garder de les adorer et de leur rendre un culte superstitieux. C'est qu'il ne manquait pas de chrétiens qui, exagérant le culte et la vénération dus aux images, semblaient oublier l'enseignement de l'Église, à savoir que les démonstrations extérieures d'attachement et de confiance qu'on fait devant ces images ne s'y terminent pas, et que, selon l'expression des Pères de Nicée, « l'honneur de l'image

(Charente-Inférieure), et le Bulletin de la Société des Antiquaires de Normandie en fournit un autre exemple. On peut dire, d'ailleurs, que les japonaiseries abondent à Bayeux; les archivoltes sont ornées ou de masques japonais à bouches tordues, ou de têtes aux cornes enroulées comme celles des bronzes orientaux; il y en a même une rappelant les sculptures égyptiennes ». L. Courajod, *Leçons professées à l'école du Louvre*, t. I, p. 572.

se rapporte à l'original ». Saint Agobard, archevêque de Lyon, témoin de ce qui se passait autour de lui, disait : « Quicumque aliquam picturam vel fusilem sive ductilem adorat statuam, simulacra veneratur » (1). Et pourtant, il ne s'agissait pas d'idolâtrie formelle; mais il y avait exagération, déviation d'un sentiment bon et permis.

De ces luttes de doctrine, de ces exagérations de la piété populaire, il était demeuré chez bon nombre d'évêques et de moines français une certaine défiance, une répugnance instinctive et profonde à l'endroit des statues et des images plastiques (2). Ces sentiments persistaient encore dans le cours du XI° siècle.

En l'an 1020, un écolâtre d'Angers, Bernard, disciple du savant évêque Fulbert, faisait avec un de ses amis le pèlerinage des sanctuaires d'Aurillac et de Conques en Rouergue. Il vit sur les autels les deux statues qui renfermaient les reliques de saint Géraud et de sainte Foy. C'étaient des figures en ronde-bosse, d'or pur, chargées de pierres fines et d'intailles antiques, avec de grands yeux d'émail dont l'éclat sur-

(1) *Opera*, t. II, De imaginibus, p. 264. — Cf.: Émeric-David, *Histoire de la sculpture française*, 1862, p. 70 et 71.

(2) Cette répugnance pour les figures sculptées subsiste toujours dans l'église grecque. « La sculpture n'entre en rien dans l'ornementation des édifices religieux consacrés au culte grec; l'église d'Orient, qui emploie l'image peinte avec tant de profusion, ne semble pas admettre l'image sculptée. Elle paraît craindre la statue comme une idole, quoiqu'elle emploie parfois le bas-relief dans la décoration des portes, des croix et autres ustensiles du culte. Nous ne connaissons d'autres statues détachées que celles qui ornent la cathédrale de Saint-Isaac ». Th. Gautier, *Voyage en Russie*, 1884, p. 300.

humain frappait les paysans et les gens simples (1). L'écolâtre ne put se contenir : « Que dis-tu, mon frère, de cette idole ? Est-ce que Jupiter ou Mars ne se contenteraient pas d'une telle statue ? » Et Bernard d'Angers ajoute, en guise de justification : « Puisqu'il s'agit de rendre au souverain et vrai Dieu un culte mérité, il est impie et absurde de former une statue de plâtre, de bois ou de bronze, excepté celle du Seigneur en croix, comme l'admet la Sainte Église... Quant à l'histoire des saints, elle doit être mise sous les yeux des fidèles uniquement par l'écriture véridique des livres ou par des images colorées peintes sur les murailles ».

« La peinture était l'art chrétien destiné à glorifier Dieu et les saints et à instruire les fidèles. Quant à la sculpture, elle était condamnée comme impie, ou tolérée comme indifférente... On ne trouverait pas même, avant les dernières années du XIe siècle, un chapiteau sur lequel le sculpteur ait rappelé, par deux ou trois figurines sommaires, quelque scène évangélique ou biblique » (2).

(1) « Sancti Geraldi statuam super altare positam perspexerim, auro purissimo ac lapidibus preciosissimis insignem, et ita ad humane figure vultum expresse effigiatam, ut plerisque rusticis videntes se perspicaci intuitu videatur videre, oculisque verberantibus precantum votis aliquando placidius favere ». *Liber miraculorum sancte Fidis*, édit. Bouillet, 1897, p. 47.

(2) Émile Bertaux, *L'Art religieux au XIIIe siècle*, Revue des Deux-Mondes, 1er mai 1899, p. 198. — Il y a dans la crypte de la cathédrale de Bayeux quelques chapiteaux à personnages qui remontent aux premières années du XIIe siècle, peut-être même aux dernières du XIe. Notons encore un chapiteau de l'abbaye de Bernay, figurant des têtes humaines à cornes de bouc, et qui date des environs de 1070.

Il n'y a donc pas lieu de s'étonner que, durant la première moitié du XIIe siècle, nos sculpteurs, déjà habiles et ingénieux à traiter la décoration et l'ornementation végétale, se montrent si gauches et si barbares dans l'interprétation de la figure humaine (1). Nous en avons la preuve dans quelques bas-reliefs ou chapiteaux à personnages de Sainte-Honorine de Graville, de Montivilliers, de Gournay, de Saint-Georges de Bosckerville, de Saint-Ouen de Pont-Audemer, de Rucqueville et de la nef de Bayeux. C'est vérita-

(1) Au XIe siècle, et même au Xe, alors que les Normands ne produisaient, en sculpture, que d'informes ébauches humaines, les monastères possédaient d'habiles calligraphes sortis des écoles anglo-saxonnes, comme le prouvent bon nombre de manuscrits à vignettes miniaturées, conservés à Rouen, au Havre, à Évreux, etc. On connaît les superbes manuscrits saxons, *missel, bénédictionnaire, psautier*, apportés à Rouen dès le commencement du XIe siècle. (L'abbé Sauvage, *Note sur les manuscrits anglo-saxons et les manuscrits de Jumièges*, Rouen, 1883.) La Tapisserie, ou plutôt la Broderie de Bayeux, est un inestimable monument de l'art normand à la fin du XIe siècle. Ce travail, d'abord dessiné au trait sur la toile par un habile miniaturiste, dénote une véritable science dans l'art de mettre les personnages en scène, de les présenter avec leurs attitudes ordinaires, leurs costumes, et de les faire mouvoir dans un milieu que, seul, un contemporain pouvait si bien connaître. Les silhouettes, les vêtements, certains objets mobiliers rappellent de très près les miniatures de la Bible de Charles le Chauve et du *Psalterium aureum* de Saint-Gall. Il n'y a pas lieu de s'en étonner quand on pense à l'influence considérable exercée par Alcuin et ses moines anglo-saxons sur la calligraphie au temps de Charlemagne. Aussi, fait très justement observer M. L. Delisle, « pour apprécier la décoration de certains livres carlovingiens, il faut tenir grand compte de l'influence irlandaise ou saxonne ». (Cité par L. Courajod, *Leçons professées*, etc., t. I, p. 208.)

blement l'enfance de l'art. Il en est de même en Auvergne, en Poitou, en Saintonge et jusque sur les bords du Rhin. L'Italie elle-même n'est pas plus avancée, et le style rudimentaire des figures que l'on voit à Saint-Michel de Pavie, à Saint-Zénon le Majeur de Vérone, à Ferrare, à Modène, à Pistoie, à Prato, semble étroitement apparenté, par sa grossièreté, à celui des églises poitevines ou normandes (1).

C'est dans le Midi de la France, et en Bourgogne dans l'ordre de Cluny, que l'on voit apparaître les premiers symptômes de renaissance dans l'art statuaire. On a dit que ce réveil, ce progrès initial, s'expliquait par la présence des nombreux débris de la civilisation gallo-romaine dont le sol de la Provence, du Languedoc et de la vallée du Rhône était encore semé. Cela est vrai pour la sculpture décorative. Rien de plus commun en Provence et dans le Languedoc que de rencontrer des chapiteaux, des moulures, plusieurs détails d'ornement exactement copiés d'après des modèles antiques. Pour la statuaire proprement dite, l'inspiration directe paraît être venue d'ailleurs. Lorsqu'à Toulouse, à Moïssac, à Conques, à Beaulieu (Corrèze), à Vézelay, à Charlieu, à Autun, les moines voulurent tailler des statues et des bas-reliefs, ils imitèrent surtout les ivoires et les miniatures qui leur étaient venus d'Orient (2). « Au cloître

(1) Voir: Marcel Reymond, *La Sculpture florentine*, Florence, 1897, t. I, p. 34 et suiv.; Dr W. Bode, *Geschichte der Deutschen Plastik*, Berlin, 1887, p. 33 et suiv.

(2) Je ne nie pas ce qu'il y a d'originalité propre, de sincérité native dans la statuaire du milieu du XIIe siècle. C'est un art qui devient assez rapidement (dès le premier quart du XIIIe siècle) et entièrement *sui generis*; il n'a plus rien de byzantin. Mais

de Moissac, quelques personnages sculptés au commencement du XIIe siècle arrivent de Byzance ; les physionomies, les attitudes, les plis des vêtements, tout l'indique. C'était cependant une entreprise hardie que de pareilles transpositions, et déjà s'y retrouve ce goût naturel de la grande sculpture qui est un des traits du génie français... A peine maître de ces éléments, il les transformait et les marquait de son empreinte. L'art d'Orient a plutôt contribué à éveiller chez nos sculpteurs la conscience de leurs qualités propres » (1).

En effet, certains sculpteurs donnent déjà à ces imitations byzantines des proportions grandioses. Au tympan de la porte principale de l'église de Vézelay apparaît, en demi-relief, un Christ colossal entouré de ses apôtres. Cette œuvre impressionnante doit dater de 1130 à 1140.

Toutefois, cette première éclosion, cette renaissance encore rudimentaire de la grande sculpture qui, chronologiquement, commence dans le midi de la France, s'étend jusqu'en Bourgogne et dans la région du Berry, ne paraît pas dépasser de beaucoup ces limites. A Saint-Denis, où l'abbé Suger, un grand initiateur, entreprend en 1140 la reconstruction de son abbaye, se forme une autre école d'imagiers (2) dont l'influence

cette constatation ne dispense pas de rechercher les origines. Or, pas plus dans les arts que dans la littérature, il n'y a, à proprement parler, de génération spontanée ; on va du connu à l'inconnu, à l'inédit, et l'attache traditionnelle est toujours reconnaissable aux périodes de transition.

(1) Ch. Bayet, *L'Art byzantin*, p. 313.

(2) Les statues du portail principal de Saint-Denis ont été détruites à la Révolution ; il faut, pour s'en faire une idée, se

et le style se reconnaissent à Notre-Dame de Corbeil (1), à Saint-Loup de Naud, à Notre-Dame de Paris (2), au portail sud de la cathédrale du Mans (3), et surtout aux trois portes occidentales de la cathédrale de Chartres (4), où la statuaire décorative, dans un épanouissement vraiment merveilleux, donne sa

reporter aux planches gravées au commencement du XVIII^e siècle pour les *Monuments de la monarchie françoise de Dom B. de Montfaucon*, Paris, 1729, t. I, pl. XVI, XVII, XVIII. Il serait bien intéressant de savoir d'où Suger avait fait venir les imagiers qui furent employés à la décoration du triple portail de son église; malheureusement, il ne le dit pas. « In amplificatione corporis ecclesiæ, et introitus et valvarum triplicatione, turrium altarum et honestarum erectione, instanter desudavimus ». *De rebus in administratione sua gestis*, Œuvres complètes de Suger, édit. Lecoy de la Marche, 1867, p. 187. — « Cementariorum, lathomorum, sculptorum, et aliorum operariorum solers succedebat frequentia ». *Libellus de consecratione ecclesiæ*, Œuvres complètes, p. 218.

(1) Ce fut Suger qui, vers 1145, fit reconstruire le prieuré de Notre-Dame, près Corbeil. (*Œuvres complètes de Suger*, p. 177-182 et 373.) On conserve dans l'église de Saint-Denis deux statues bien connues d'un roi et d'une reine, qui proviennent du portail de Notre-Dame de Corbeil.

(2) Une partie des sculptures de la porte de Sainte-Anne (porte méridionale de la façade) ont été exécutées vers 1142, aux frais de l'archidiacre Étienne de Garlande. On les conserva et on les remit en place lors de la reconstruction du grand portail, pendant le premier quart du XIII^e siècle.

(3) Le portail du Mans a été exécuté entre 1155 et 1158. (Voir: Eug. Lefèvre-Pontalis, *Étude hist. et archéol. sur la nef de la cathédrale du Mans*, Mamers, 1887.)

(4) Sur les relations suivies entre Suger et son ami l'évêque de Chartres, Geoffroy de Lèves, voir l'étude de M. Maurice Lanore, *Reconstruction de la façade de la cathédrale de Chartres au XII^e siècle*, dans la *Revue de l'art chrétien*, 3^e et dernier article, p. 139, 2^e livraison, 1900.

formule à peu près complète et définitive. Les imagiers de génie qui exécutèrent le cycle iconographique chartrain firent faire un pas immense à la statuaire du moyen âge.

La Normandie offre un monument, construit probablement entre 1180 et 1190, dans lequel l'influence chartraine apparaît d'une manière incontestable (1) : c'est la porte d'entrée de l'ancienne église abbatiale d'Ivry, au diocèse d'Évreux. Les pieds-droits forment trois retraites dont les angles étaient occupés par autant de statues cariatides d'un mètre soixante-dix centimètres de hauteur, supportant des chapiteaux encore en place. Une seule des statues subsiste aujourd'hui, celle d'une sainte reine. La tête est fruste, mais le nimbe est très apparent; de longues tresses descendent en avant des épaules; des manches étroites et interminables tombent parallèlement aux plis serrés de la robe qui semblent tracés avec un râteau. Les chapiteaux, ornés de feuillages plats et de monstres, portent des traces de polychromie; l'archivolte, en tiers-point, s'encadre dans un large rinceau contourné qui rappelle, avec plus de maigreur, celui de la porte de Saint-Jean-Baptiste à la cathédrale de Rouen. Le tympan a complètement disparu, mais une colonnette, encore en place à gauche, indique que le linteau surhaussé portait soit une suite de personnages comme à Chartres, au Mans, à Saint-Loup de Naud, soit de petits bas-reliefs comme au portail nord de Saint-Denis. On reconnaît assez facilement, mal-

(1) Le premier abbé, Pierre, et les premiers moines d'Ivry venaient de l'abbaye de Colombs, au diocèse de Chartres; les relations n'ont pu manquer de continuer, en raison de cette filiation.

gré leurs mutilations, les figures qui garnissaient les voussures. Les anges y sont nombreux ; l'un tient deux petites âmes dans ses bras, un autre joue de la guitare ; ailleurs, peut-être l'ange Gabriel en face de la Vierge Marie. Plusieurs de ces anges, à la silhouette grêle, aux ailes carrément éployées, rappellent certaines figures angéliques que l'on voit sur les émaux grecs ; les plis des vêtements sont fins, pressés, et comme métalliques ; l'influence byzantine est indéniable (1).

(1) Une *Histoire de l'abbaye d'Ivry*, imprimée dans le *Calendrier historique d'Évreux* de 1753, par l'abbé Durand, professeur au collège royal d'Évreux, qui déclare être redevable à Dom Blondeau, prieur de l'abbaye, de plusieurs recherches curieuses, contient ce passage : « Ce portail, qui sert présentement d'entrée au monastère, représente sur son cintre la Sainte Trinité avec les symboles des quatre évangélistes (nous nous permettrons de faire observer ici que le tympan de la porte centrale de Chartres figure le Christ assis, entouré des quatre symboles évangéliques) ; aux côtés sont placées cinq grandes figures. Celles qui sont à gauche, en entrant, représentent le duc Guillaume, roi d'Angleterre, et ses deux fils Robert et Guillaume ; de l'autre côté, Roger d'Ivry et sa femme ». Cité par Bonnin, *Opuscules et mélanges historiques sur la ville d'Évreux et le département de l'Eure*, 1845, p. 198. Dans un autre ouvrage nous lisons : « Ce monastère a été ruiné plusieurs fois. Un pape (et selon toute apparence ce fut Innocent IV), accorda vingt jours d'indulgences à ceux qui aideraient de leurs facultés à la réédification du monastère qu'on rebâtissait d'une manière somptueuse ; « monasterium ipsum, nimia vetustate consumptum, reparare inceperint opere plurimum pretioso... Datum Lugduni, cal. martii, pontificatus nostri anno secundo » (1er mars 1245). Mauduit, *Histoire d'Ivry-la-Bataille*, 1899, p. 417. Le portail d'Ivry est certainement antérieur à 1245, date à laquelle on reconstruisait le monastère, sinon l'église elle-même. Quant à la statue, à droite de l'entrée, *qui est nimbée*, elle ne saurait être celle d'Ade-

A une époque légèrement antérieure peuvent se rattacher les curieuses colonnes cariatides de la salle capitulaire de Saint-Georges de Boscherville. Des personnages saints ou symboliques tiennent de longs phylactères où se lisent des sentences pieuses. On a dit que l'influence chartraine s'y faisait sentir; je serais, de plus, tenté de croire que l'imagier qui a exécuté toute cette sculpture avait beaucoup étudié les œuvres de métal repoussé et ciselé (1). En effet, les chapiteaux sont historiés de nombreux personnages, les scènes sont condensées, le travail est sec et maigre, mais fouillé et précieux, le relief est très faible.

N'oublions pas de mentionner le chapiteau quadruple accouplé, figurant l'Annonciation, la Visitation, la Naissance de Notre-Seigneur, l'Adoration des Bergers, l'Enfant Jésus au berceau, le Massacre des Innocents, la Présentation au Temple, ni surtout le chapiteau gémellé, dit *des Musiciens*, conservés au Musée d'antiquités de Rouen, et provenant l'un et l'autre de Boscherville. On y remarque une *jongleresse* qui danse sur les mains, comme les *cubistétères* plusieurs fois cités par Homère. C'était un pas de danse très populaire au moyen âge, et un imagier du XIII^e siècle l'a fait exécuter à Salomé, en présence

line de Grentemesnil, femme de Roger d'Ivry. Les grandes figures taillées aux portes des églises ne représentent que des saints ou des personnages de l'Ancien-Testament.

(1) On peut rapprocher les figurines des chapiteaux de Saint-Georges d'un ange portant un encensoir, en cuivre repoussé et doré (XII^e siècle), conservé dans le trésor de Saint-Servais de Maestricht, et figuré dans *Le Trésor sacré de S.-S. à Maestricht* par M. le vicaire Willemsen, p. 23.

d'Hérode, au tympan du portail de Saint-Jean-Baptiste, à la cathédrale de Rouen.

La métropole rouennaise va nous offrir un vaste champ d'études et d'une importance capitale pour notre sujet.

Il est admis aujourd'hui que la belle tour Saint-Romain a été construite vers le milieu du XII° siècle, et que ses caractères architectoniques révèlent la main d'un maître de l'Ile-de-France ou du Beauvaisis (1). C'est le seul témoin, avec quelques parties du portail occidental, du terrible incendie de l'an 1200 qui détruisit la cathédrale romane. Toutefois, les deux portails de Saint-Jean et de Saint-Étienne ne nous paraissent pas remonter au-delà des quinze dernières années du XII° siècle. Les parties inférieures de l'ensemble de la cathédrale sont du commencement du XIII°, et le plan en est attribué, non sans vraisemblance, à un normand, Jean d'Andeli, maître de l'œuvre de la cathédrale, « cementarius tunc magister fabrice ecclesie Rothomagensis », dont le nom figure dans une charte de l'année 1206 ou 1207 (2).

La sculpture qui décore les portes latérales de la façade est d'une fermeté et d'une beauté surprenantes. Certains détails de l'ornementation du soubassement, tels que les courtes cannelures dentelées ou évidées, et qui se retrouvent identiquement à la cathédrale de Lisieux, ont été empruntés à Chartres. De petits bas-reliefs à personnages, profondément refouillés, se

(1) Voir : Dr Coutan, *Coup-d'œil sur la cathédrale de Rouen aux XI°, XII° et XIII° siècles*, Rouen, 1896, p. 21.

(2) Ch. de Beaurepaire, *Notes historiques et archéologiques,* 1ʳᵉ série, 1883, p. 195; Ch. L[egay], *Jean d'Andeli*, Journal des Andelys, n° du 26 août 1883.

voient à la base du large et superbe rinceau d'encadrement. Toute cette sculpture monumentale est d'un seul jet; quant aux tympans figurant l'un, des scènes de la vie de saint Jean-Baptiste, l'autre, de saint Étienne, ils ont été visiblement rapportés plus tard, et placés vers 1225 ou 1230 (1). L'aisance et la simplicité des attitudes, la science du drapé, la sûreté du dessin trahissent l'influence, peut-être même la main de quelque habile imagier parisien. L'épisode de la danse de Salomé et de la décollation de saint Jean-Baptiste est un pur chef-d'œuvre.

Le tombeau de l'archevêque de Rouen, Maurice (2), mort en 1235, placé dans un *enfeu* ou niche au pourtour du chœur, mérite d'être étudié. C'est une œuvre un peu lourde comme sculpture, (qui contraste avec l'élégance des arcatures), mais qui n'est pas sans caractère. Mentionnons encore deux statues placées à l'extérieur, au midi, près de l'arc-boutant d'une chapelle absidale, et figurant, selon la légende locale, Philippe-Auguste et Ingelburge, et les grandes figures d'anges appliquées sur les contreforts, aux tours du transept sud.

Si nous nous transportons à Lisieux, nous trouverons dans la cathédrale de Saint-Pierre d'excellents spécimens de sculpture, soit de la fin du XII^e siècle,

(1) On m'a fait observer que, lors de l'incendie de l'an 1200, les flammes, en consumant les vantaux des portes, avaient dû calciner l'ancien linteau et le tympan placé immédiatement au-dessus ; ce qui aurait nécessité leur réfection quand la nef de la cathédrale fut à peu près terminée, c'est-à-dire vers 1230. Cette explication est fort admissible.

(2) Sur l'identification de ce monument funéraire, voir : A. Deville, *Tombeaux de la cathédrale de Rouen*, p. 33 à 50.

soit du commencement du XIII°. Ce sont, d'abord, quelques chapiteaux du triforium et des bas-côtés de la nef et du chœur ; ou bien encore ceux de la tribune s'ouvrant, au bas de la nef, sur la porte centrale. C'est au sujet de ces derniers chapiteaux que Viollet-le-Duc a écrit les lignes suivantes : « La sculpture décorative était délicate et recherchée en Normandie... Les beaux ornements qui se trouvent à la cathédrale de Lisieux révèlent le goût délicat qui régnait alors au sein de cette dernière province » (1). Mais ce qu'il importe encore de remarquer, c'est l'étroite analogie qui existe entre la sculpture décorative de Lisieux et celle de Rouen. Si l'on rapproche par le souvenir, et mieux encore à l'aide de la photographie, la sculpture des deux portes occidentales de Rouen de celle du soubassement de la porte centrale et des chapiteaux de la tribune de Lisieux, on sera frappé de l'identité du style et presque de l'exécution ; c'est le même goût dans les chapiteaux au tailloir fleuronné, la même préoccupation d'entremêler au feuillage de charmantes petites têtes humaines.

Les deux enfeus du transept nord de la cathédrale de Lisieux (2) sont contemporains du tombeau de

(1) Viollet-de-Duc, *Dict. rais. d'arch.*, t. VIII, p. 230.
(2) Le soubassement de l'enfeu de gauche présente une série de cinq médaillons sculptés en cuvette, avec des têtes en assez fort relief, le tout encadré dans une riche bordure. Certains archéologues ont pensé que cette sculpture était de l'époque gallo-romaine ou carlovingienne ; d'autres l'attribuent à la Renaissance. Nous la croyons du premier tiers du XIII° siècle, et contemporaine de l'enfeu qu'elle décore. Il est difficile de dire quels personnages figurent dans ces médaillons, qui nous semblent offrir une certaine analogie de style avec les médaillons, également sculptés en cuvette, du bassin de pierre de

l'archevêque Maurice, à Rouen. Il serait facile, par la photographie, d'établir les rapports qui existent entre ces deux œuvres similaires. A Lisieux, le fond de l'une des arcades présente deux saints guerriers, revêtus du haubert, armés de l'écu et de l'épée, et tenant une palme ou un phylactère. Ces figures, d'un bon style et d'une exécution fort soignée, sont malheureusement mutilées. Dans l'arcade voisine, six anges assis forment trois groupes, symétriques sans monotonie; le sujet central a été détruit (1); en haut, deux anges présentent à Dieu l'âme du défunt. Toute cette sculpture lexovienne a grand air, et offre une agréable souplesse de ciseau.

Il existait autrefois, au portail principal de la cathédrale de Sées, tout un ensemble de statues datant de 1230 à 1240; c'était une œuvre bien normande, à en juger par les caractères architectoniques du monument. Les dix grandes statues des ébrasements de la porte, celle du pilier-trumeau, les statuettes des voussures, tout a disparu; seul le tympan conserve les personnages de ses bas-reliefs qui, mal-

l'abbaye de Saint-Denis, aujourd'hui conservé à l'École des Beaux-Arts, et qui date des premières années du XIIIe siècle. Cf. Ducarel, *Antiquités anglo-normandes*, 1823, p. 74; de Formeville, *Histoire de l'ancien évêché-comté de Lisieux*, t. I, p. cxvii; de Caumont, *Statistique monumentale du Calvados*, t. V, p. 211.

(1) Les statues couchées ont également disparu. On a placé, il y a quelque temps, dans la niche de droite, une dalle tumulaire, en marbre gris, de la fin du XIIe siècle, de provenance inconnue; ce tombeau devait originairement reposer sur le sol. Le personnage représenté est un abbé crossé, tête nue, et revêtu des habits sacerdotaux. Sur cette statue trouvée à Lisieux, voir: de Caumont, *Statistique monum. du Calvados*, t. V, p. 212.

gré leur état de détérioration, permettent d'apprécier la délicatesse et la pureté du dessin, aussi bien que l'élégance des draperies (1). La sculpture décorative de Sées procède évidemment de celle de Lisieux.

L'une des caractéristiques de la sculpture ornementale et de la statuaire au moyen-âge est leur parfaite adaptation aux monuments qu'elles décorent. Ils sont tellement faits l'un pour l'autre que « dans les portails de Paris, d'Amiens, de Chartres, de Reims, dit Viollet-le-Duc, il serait bien difficile de savoir où finit l'œuvre de l'architecte et où commence celle du statuaire et du sculpteur d'ornements » (2). C'est le maître de l'œuvre, en effet, qui a ordonné le plan d'ensemble, tracé toutes les épures, assigné au sculpteur, à l'imagier, le champ qu'il doit orner, l'espace qu'il doit remplir. Au XIII^e siècle, cette intime harmonie est partout frappante, malgré les diverses nuances dues au goût des architectes et au génie particulier des provinces.

A l'époque romane, la Normandie avait produit, nous l'avons vu, une école d'architecture très originale et très puissante, dont l'influence, après la conquête, rayonna sur toute l'Angleterre, grâce surtout à Lanfranc et aux moines normands qui l'avaient suivi. A son tour, notre province reçut et adopta,

(1) Les statuettes du tympan devaient représenter la Mort, l'Assomption et le Couronnement de la Sainte Vierge. On a retrouvé dans les substructions du chœur de la cathédrale de Sées une ébauche très remarquable d'une statue en pierre, du XIII^e siècle, représentant la Vierge tenant l'Enfant Jésus; elle est aujourd'hui au Louvre. M. l'abbé Barret en a donné la photographie dans sa savante étude sur la cathédrale de Sées. (*Normandie monumentale et pittoresque, Orne.*)

(2) Viollet-le-Duc, *Dict. rais. d'arch.*, t. VIII, p. 174.

entre 1150 et 1220, le style gothique à peu près tel que les maîtres de l'œuvre parisiens, soissonnais, beauvaisins l'avaient inauguré dans le domaine de l'Ile-de-France et dans ses alentours. Viollet-le-Duc fait à ce sujet cette très juste remarque. « Au commencement du XIII^e siècle, lorsque l'architecture ogivale atteint pour ainsi dire sa puberté, en sortant de son domaine, elle étouffe les écoles provinciales; si elle respecte parfois certaines traditions, certains usages locaux qui n'ont d'influence que sur la composition générale des plans, elle impose tout ce qui tient à l'art, savoir : les proportions, la construction, les dispositions de détail et la décoration. Cette sorte de tyrannie ne dure pas longtemps, car, de 1220 à 1230, nous voyons l'architecture normande se réveiller et s'emparer du style ogival pour se l'approprier, comme un peuple conquis modifie bientôt une langue imposée pour en faire un patois » (1).

Pour nous autres, Normands, ce mot de patois n'a rien qui puisse nous offusquer; car de même que notre vieux langage — patois si l'on veut — a eu sa littérature que l'on étudie aujourd'hui, ainsi l'architecture et la sculpture décorative normandes du XIII^e siècle ont connu des destinées assez glorieuses pour que nous en gardions quelque fierté. Les types les mieux caractérisés de cette école sont : l'église de Fécamp, le chœur de Saint-Étienne de Caen, les parties hautes et le chœur de la cathédrale de Rouen, l'abside et la façade de la cathédrale de Lisieux, le chœur de Bayeux, l'église d'Eu, la nef de la cathédrale de Sées, l'église priorale de Beau-

(1) Viollet-le-Duc, *Dict. rais. d'arch.*, t. II, p. 363.

mont-le-Roger, le chœur de Norrey, l'église de Saint-Pierre-sur-Dives, le clocher de Saint-Pierre de Caen, les bâtiments claustraux du Mont-Saint-Michel et la cathédrale de Coutances, qui en est l'expression la plus complète, la plus harmonieuse et la plus savante.

On peut caractériser ainsi la décoration architecturale normande : arcs en tiers-point très aigus et accompagnés de multiples moulures ; forme arrondie des bases et des chapiteaux ; chapelles semi-circulaires et tourelles carrées à l'abside ; rosaces à redents, trèfles, quatrefeuilles en cordon évidés sur le nu des murs, soit à l'intérieur, soit à l'extérieur ; tympans des arcs parfois profondément refouillés en treillis de feuillages et de fleurs, comme au cloître du Mont-Saint-Michel ; immenses fenêtres en place de roses aux transepts et au portail principal. Tous ces motifs architectoniques, nous les voyons adoptés et appliqués, avec une exubérance sans frein, en Angleterre, où l'architecture normande avait trouvé au XIII° siècle — chose assez étrange — un champ d'influence incomparable. On peut citer : Yorck, Ely, Lincoln, Worcester, Salisbury, Beverley, Chester, Wells, Exeter, et la grande abbaye de Westminster (1).

Si l'on compare, toutefois, les progrès lents et timides de la statuaire en Normandie avec ce qui se passe à la même époque dans l'Ile-de-France, le pays chartrain, la Picardie ou la Champagne, il faut bien reconnaître que notre province est en retard. Vers 1260, alors qu'à Rouen on se bornait à mettre en place les statues colossales abritées sous les dais des contreforts de la nef, Paris, Amiens, Chartres,

(1) Voir : L. Gonse, *L'Art gothique*, p. 342.

Bourges, Reims avaient peuplé leurs cathédrales de tout un monde de statues; toutes ces basiliques étaient terminées. Il n'en allait pas de même à Rouen. En 1280 seulement, on conçoit le projet d'élever le portail et la façade des Libraires, et, pour pouvoir bâtir, le chapitre fait échange de quelques maisons avec l'archevêque Guillaume de Flavacour (1). En 1302, on commence le portail de la Calende.

« Ces travaux du commencement du XIV^e siècle, dit Viollet-le-Duc, surpassent comme richesse et comme beauté d'exécution tout ce que nous connaissons en ce genre à cette époque. Alors la Normandie possède une école de constructeurs, d'appareilleurs et de sculpteurs qui égale l'école de l'Ile-de-France. Le portail de la Calende et des Libraires, la chapelle de la Sainte Vierge de la cathédrale de Rouen sont des chefs-d'œuvre » (2). Et le même auteur ajoute: « Malgré la profusion des détails, la ténuité des moulures et de l'ornementation, ces portes conservent encore des masses bien accentuées, et leurs proportions sont étudiées par un artiste consommé » (3).

(1) D. Pommeraye, *Hist. de la cathédrale de Rouen*, p. 40; A. Deville, *Revue des architectes de la cathédrale de Rouen*, p. 18. Selon cet auteur, Jean Davi, maître de l'œuvre de la cathédrale, aurait conçu le plan de la façade septentrionale, dite des Libraires ou de la Librairie. M. le chanoine Sauvage lui attribue le plan des portails des Libraires et de la Calende. (*La Cathédrale de Rouen*, p. 56, dans *La Normandie monument. et pittoresque, Seine-Inférieure.*) Une ancienne Chronique de l'église de Rouen, mentionnée par Deville, dit que le réservoir de la fontaine de la cathédrale fut visité, à la fin de décembre 1278, par « *Joanne Davi, magistro operis tunc temporis* ».
(2) Viollet-le-Duc, *Dict. rais. d'arch.*, t. II, p. 364.
(3) Viollet-le-Duc, *Dict. rais. d'arch.*, t. VII, p. 432.

La statuaire n'est point inférieure à cette belle architecture, et la Normandie prend ici sa revanche. Les contreforts des façades, les ébrasements et les voussures des portes, l'encadrement des roses, le gâble lui-même sont constellés de statues (1). La finesse d'exécution, l'observation très délicate de la nature, une certaine coquetterie dans la pose, la recherche dans les détails ont remplacé la simplicité un peu lourde d'Amiens et la sévérité presque farouche de Chartres. A Rouen, les plus grandes statues n'ont rien de colossal; la silhouette, un peu maigre, est toujours élégante, les draperies sont savamment disposées, et les traits du visage ont quelque chose de calme et de pondéré, comme le caractère normand.

Il y a au portail des Libraires quelques figures de saintes d'une gravité douce et familière vraiment charmante. On devrait bien les vulgariser par la photographie et le moulage; elles aideraient à faire connaître et estimer cet art normand que l'on n'a pas osé, jusqu'ici, louer comme il méritait. Ou plutôt, je me trompe; cet éloge a été fait par quelqu'un dont nul ne contestera la compétence et le goût : Viollet-le-Duc. Parlant du portail de la Calende et de la sculpture qui le décore, il disait : « Tout cela est exé-

(1) Il est vrai qu'un certain nombre de ces statues sont modernes; nous n'avons pas à en parler; mais une grande quantité d'anciennes sont toujours en place; d'autres, à l'époque de la restauration des portails, ont été transportées au Musée d'antiquités où l'on peut les voir. A l'occasion des travaux qui se poursuivent en ce moment à la façade occidentale, on a recueilli et placé dans l'un des bâtiments de l'ancienne maîtrise d'intéressants spécimens de sculpture et de statuaire, que l'on avait dû remplacer.

cuté avec une rare perfection, et les statues, qui ne dépassent pas la dimension humaine, sont de véritables chefs-d'œuvre, pleins, de grâce et d'élégance » (1).

Ces qualités de la statuaire, proprement dite se retrouvent dans les bas-reliefs du tympan de la Calende qui représentent les scènes de la Passion de Notre-Seigneur, et dans celui des Libraires figurant le Jugement dernier ; il y a là des têtes d'une finesse merveilleuse. On pourrait seulement reprocher à toute cette sculpture en bas-relief un peu de raideur et de sécheresse dans les lignes.

Si maintenant je recherchais à quel foyer artistique les imagiers normands sont allés réchauffer leur imagination et demander des idées, je n'hésiterais pas à dire que c'est à Reims. On en trouverait la preuve palpable dans la scène du couronnement de la Vierge, au-dessus de la rose de la Calende, qui n'est qu'une reproduction réduite et simplifiée de celle du grand portail de Reims (2).

(1) Viollet-le-Duc, *Dict. rais. d'arch.*, t. VII, p. 434. Cet auteur ajoute : « Malgré la belle entente des lignes et le choix heureux des proportions, on remarquera combien la statuaire est réduite, comme elle est devenue sujette des lignes géométriques ». Réduite dans ses proportions et par le nombre, cela est vrai ; mais il convient de faire observer que le style gothique s'était transformé dès les dernières années du XIII° siècle. La beauté d'une statue ne se mesure pas, d'ailleurs, à ses dimensions.

(2) Certaines grandes statues du portail de la Calende, par exemple les prophètes tenant des phylactères, rappellent assez celles de la porte centrale de la cathédrale de Strasbourg ; des détails d'ornementation, tels que les socles et les dais des ébrasements, offrent également des analogies. La façade de Stras-

La statuaire rémoise, la dernière en date et la plus parfaite, était, en effet, bien de nature à frapper et à impressionner l'imagination de nos sculpteurs. « L'art du XIII⁰ siècle, a dit M. Louis Gonse, n'a rien produit de plus éclectique, de plus vivant et de plus fier; il semble que le caractère d'individualisme de certaines têtes annonce la préoccupation latente du portrait. Le drapé peut rivaliser avec celui des meilleures statues antiques, et les têtes sont traitées avec une puissance expressive qui en fait de véritables chefs-d'œuvre » (1).

L'influence de la beauté souveraine de la statuaire de Reims rayonna au loin, dès la fin du XIII⁰ siècle. Nous la retrouvons dans les apôtres ou prophètes, les Vierges sages ou folles et les Vertus figurés au triple portail de Strasbourg, comme aussi dans certaines figures de Fribourg en Brisgau (2) et de Bâle; nous la reconnaissons encore à Notre-Dame de Trèves, à Wimpfen im Thal, à Bamberg (3), et à Naum-

bourg, jusqu'à la galerie dite des Quatre-Princes, fut exécutée de 1277 à 1291 (Albert Dumont, *La Cathédrale de Strasbourg*, Paris, 1871, p. 30). D'après cet auteur, les statues des trois portails n'auraient été taillées que vers 1318; nous les croyons plutôt des premières années du XIV⁰ siècle. L'influence de Reims a, du reste, été constatée dans plusieurs statues du grand portail de Strasbourg. Voir : Wilhelm Lübke, *Essai d'histoire de l'art*, t. II, p. 65; le même, *Geschichte der Deutschen Kunst*, p. 375, Stuttgart, 1890.

(1) Louis Gonse, *L'Art gothique*, p. 424.

(2) Voir : Fritz Geiges, *Unser lieben Frauen Münster zu Freiburg im Breisgau*, Freiburg, 1896, in-fol.

(3) Nous ne croyons pas qu'il y ait, en Allemagne, de statuaire plus importante et plus intéressante à étudier que celle de Bamberg. L'architecte qui construisit les deux tours de l'ouest connaissait celles de Laon, et s'en est visiblement inspiré. Les

burg (1) dans les ravissantes statues des comtesses Uta et Regelindis.

bas-reliefs de la clôture du chœur de Saint-Georges, qui représentent les apôtres deux par deux, datent de la fin du XII° siècle; les costumes, les orfrois des vêtements, la silhouette générale rappellent les ivoires byzantins; mais les poses sont violentes, parfois étrangement contournées; le statuaire a voulu *animer* ses personnages. A la porte dorée, *Goldene Pforte*, on voit, dans les entrecolonnements, les apôtres debout sur les épaules des prophètes, comme dans les vitraux placés au-dessous de la rose méridionale de Notre-Dame de Chartres. Il est curieux de constater, en outre, que ces statues de Bamberg, avec un peu plus d'ampleur dans le drapé, rappellent singulièrement celles du portail occidental de la cathédrale chartraine : c'est la même sévérité des types, les mêmes vêtements serrés, à petits plis, et de tournure encore un peu byzantine; ces statues de Bamberg nous paraissent pouvoir se placer entre 1230 et 1250. A une troisième génération d'imagiers, de la fin du XIII° siècle, qui, celle-là, s'est inspirée de Reims, on peut attribuer les figures du portail oriental, l'empereur Henri II, sainte Cunégonde, saint Pierre, Adam et Ève, curieuse et rare étude de nu, l'Église et la Synagogue de la Porte dorée, et à l'intérieur du *Dom*, la statue équestre de l'empereur Conrad III. Les superbes statues de la Sainte Vierge et de sainte Élisabeth, dans le bas-côté nord, visiblement inspirées du groupe similaire de Reims, et comme celles-ci drapées à l'antique, ne sont probablement que du premier tiers du XIV° siècle. On remarquera l'identité absolue du type féminin qui a servi de modèle pour l'Ève, sainte Cunégonde, l'Église et la Synagogue. Le type de la Sainte Vierge et de sainte Élisabeth est sensiblement différent; le drapé est aussi traité dans un tout autre sentiment. Sur la statuaire de Bamberg, voir : Dr W. Bode, *Geschichte der Deutschen Plastik*, Berlin, 1887, p. 62-68, et surtout l'admirable ouvrage de Otto Auflager et Artur Wese, *Der Dom zu Bamberg*, München, 1898, in-fol.

(1) Voir : *Die Bildwerke der Naumburger Domes*, von August Schmarsow, Magdeburg, 1892, in-fol.— L'influence de Chartres et de Paris a été reconnue dans certaines statues du chœur de

Vers 1330, on travaillait au grand portail occidental de Rouen qui menaçait ruine dans sa partie haute. Ces reprises sont très apparentes dans les fenestrages qui relient les tourelles carrées à la tour de Beurre; cette zone de la façade offre quelques statues intéressantes. La partie supérieure du portail de Saint-Jean fut l'objet d'une reprise de travaux du même genre, en 1407.

Rouen, on l'a vu, était entré le dernier dans la lice, à l'heure où les sculpteurs de génie qui avaient historié le portail de Reims se couchaient dans la tombe. Quant aux vieux maîtres parisiens, picards, chartrains, ils étaient morts depuis longtemps, laissant leur œuvre définitivement achevée; deux ou trois générations y avaient suffi. Nos imagiers normands auront à fournir une plus longue carrière, car durant près de trois cents ans ils travailleront à leur cathédrale;. il y aura des arrêts, des interruptions, jamais d'abandon complet. Aussi est-il permis de dire que, depuis les inconnus qui taillèrent les portails des Libraires et de la Calende jusqu'aux sculpteurs illustres qui firent les tombeaux des cardinaux d'Amboise et de Louis de Brézé, le foyer de l'art rouennais ne cessa pas de briller.

En dehors de la statuaire monumentale, intimement liée à l'architecture, il y eut un art spécial qui prit, dès la fin du XIIIe siècle, une importance considé-

la cathédrale de Magdebourg. Voir: *Les influences françaises dans la sculpture des débuts du style gothique en Saxe*, par Ad. Goldschmidt, dans : *Jahrbuch des Kön. Preussischen Kunstsammlungen*, t. XX, fasc. 3.— Pareilles remarques pourraient être faites pour la statuaire de Wimpfen im Thal, du portail occidental du *Dom* de Cologne, Saint-Martin de Brunswick, etc.

rable : c'est la statuaire des tombeaux. Ces sépultures reflètent bien la pensée et le sentiment chrétien de la mort. L'image du trépassé est couchée comme pour dormir, car c'est dans le Seigneur qu'il s'est endormi et qu'il repose. Mais la liturgie catholique demande pour lui la lumière aussi bien que le repos ; les statues funéraires du XIII° et du XIV° siècle reproduisent cette double pensée. Le repos se voit dans leur attitude ; la clarté surnaturelle qui les illumine se lit dans leurs yeux ouverts. Tout est pur et chaste dans ce sommeil de la mort ; la figure est souriante, les formes du corps se perdent sous les longs plis des tuniques et des manteaux ; on a revêtu la mort comme d'une idéale transfiguration : *vita mutatur, non tollitur;* c'est de l'art chrétien à sa plus haute puissance d'expression. Aussi, combien sont vrais et touchants ces beaux tercets de Dante : « Afin que la mémoire des morts demeure, les tombes construites au pavé des églises montrent le portrait des ensevelis tels qu'ils étaient jadis ; si bien qu'on se prend maintes fois à pleurer, tout poigné par ce souvenir qui ne fait sentir son aiguillon que dans les cœurs pieux » (1).

Le plus souvent, ces effigies funéraires sont en marbre ou en albâtre ; on en voit de superbes à Saint-Denis, au Louvre, à Dijon, à Brou. « C'est dans le premier tiers du XIV° siècle, dit M. Gonse, que se forment à Paris ces grands ateliers de tombiers imagiers qui travaillent pour le roi, pour les princes, pour les grands personnages, et constituent un corps de métier qui a ses statuts, son quartier, et vers lequel affluent les commandes. Plusieurs de ces tom-

(1) *La Divine comédie*, Purg., chant XII.

biers étaient d'origine flamande; ils arrivaient des Flandres avec leurs marbres; mais c'est à Paris qu'ils venaient faire leur apprentissage » (1).

En Normandie, l'emploi du marbre est extrêmement rare; à peine peut-on citer la belle effigie sépulcrale, conservée à Écouis, de l'archevêque de Rouen, Jean de Marigny, mort le 29 décembre 1351; c'est vraisemblablement l'œuvre de quelque tombier parti des bords de la Meuse (2). Quant à celles que nous allons mentionner, nous pensons qu'elles appartiennent bien à l'imagerie normande. Au Musée d'antiquités de Rouen, la statue funéraire, très restaurée, d'Henri Court-Mantel, mort en 1183, mais bien postérieure à cette date; à la cathédrale, celles de Rollon et de Guillaume Longue-Épée, du milieu du XV° siècle (3); les effigies tombales que l'on voit à Sainte-Marie-aux-Anglais, à Campigny, à Hottot-

(1) Louis Gonse, *L'Art gothique*, p. 424.

(2) On voyait autrefois, dans le chœur de la cathédrale de Rouen, un monument de marbre noir supportant la statue de marbre blanc ou d'albâtre, de Charles V, qui avait légué son cœur à cette église. Ce cénotaphe avait été commencé du vivant du roi, en 1367, et c'était l'imagier Hennequin de Liège qui avait été chargé de l'exécution. Voir: A. Deville, *Tombeaux de la cathédrale de Rouen*, p. 179-185. Sur Hennequin de Liège, voir: L. Gonse, *L'Art gothique*, p. 292, 429, 436, 441, 448; le même, *La Sculpture française*, p. 22 et 79; Courajod et Marcou, *Musée de sculpture comparée du Trocadéro, XIV° et XV° siècles*, p. 44, 51, 66, 96. Nous ferons remarquer que Jean et Hennequin de Liège sont une seule et même personne; *Hennequin*, en wallon, est le diminutif de *Jean*.

(3) L'image de Guillaume Longue-Épée fut peinte aux frais du chapitre (6 écus), 18 mars 1468. (Ch. de Beaurepaire, *Nouveau recueil de notes historiques et archéologiques*, 2° série, 1888, p. 387.)

en-Auge, à Aunay-sur-Calonne, à La Cambe (Calvados); à Saint-Éloi de Fourques (Eure), celle de Geoffroy Faé, abbé du Bec, puis évêque d'Évreux, mort en 1340: curieux type de bonhomie et de finesse, une physionomie bien observée et bien rendue (1); à Valmont, les statues en albâtre de Jacques d'Estouteville et de Louise d'Albret, sa femme, des dernières années du XV^e siècle, et bien d'autres que nous pourrions citer (2).

La Basse-Normandie fournit, comme on voit, son contingent de statues funéraires. C'est principalement à Caen, dont les environs renferment d'abondantes carrières de pierre, que travaillaient les imagiers du XIV^e, du XV^e et du XVI^e siècle. M. Eugène de Beaurepaire a parlé de ces tailleurs d'images sur pierre avec beaucoup de compétence; il leur attribue, à juste raison, la ravissante statue de la Sainte Vierge de l'église de Saint-Planchers, près Granville, des premières années du XV^e siècle (3). L'Enfant

(1) Voir notre étude intitulée : *Note sur la statue funéraire de Geoffroy Faé*, Évreux, 1897, avec 2 planches.

(2) A Beaubec-la-Rosière, statue sépulcrale d'une femme, XIII^e siècle; à Fécamp, belles effigies des abbés Guillaume et Robert de Putot, morts en 1297 et 1326; à Envermeu, tombeau d'un chevalier, XIV^e ou XV^e siècle; à Étrépagny, statue de Regnault de Saint-Martin, mort en 1329; à Saint-Germain de Pont-Audemer, effigie funéraire d'un bourgeois (?) du XIV^e siècle.

(3) *La Sculpture religieuse à Caen*, dans *Réunion des Sociétés des Beaux-Arts des départements*, année 1896, p. 309. M. de Beaurepaire rattache encore aux ateliers de Caen une grande et superbe statue de saint Léonard, dans la commune de Vains, près Avranches, et celle de saint Vigor, conservée au Musée de la Société des Antiquaires de Normandie, à Caen; ces œuvres, de l'époque de Louis XII, font honneur aux imagiers caennais.

Jésus caresse un oiseau, et sa Mère tient une courte tige de passerose. Ces accessoires sont fréquents en Normandie ; on les remarque sur une statue du Musée des Antiquaires de Normandie (n° 473), sur une belle Vierge du commencement du XV° siècle, dans l'église de Saint-Nicolas de Coutances, et sur une autre statue de la même époque, conservée à Bournainville.

On pourrait écrire un chapitre bien intéressant sur la manière dont les imagiers ont, depuis le XII° siècle, compris et représenté la Mère de Dieu. Sur la porte méridionale de la façade de Notre-Dame de Paris, et au portail occidental de Chartres, on la voit assise sur un trône, tenant le Christ enfant entre ses genoux. Une très remarquable statue en bois, de l'an 1150 environ, provenant du prieuré de Saint-Martin-des-Champs et conservée à Saint-Denis, la représente dans la même attitude, mais avec plus de mouvement dans la pose (1). Nous avons recueilli nous-même, aux environs de Beaumont-le-Roger (Eure), une précieuse Vierge assise, tenant l'Enfant Jésus sur ses genoux, et dont la physionomie, naïve et fière, a quelque chose de saisissant ; cette statuette, haute de 80 centimètres, a été taillée dans un tronc de sapin, entre 1140 et 1160.

Il existe dans l'église de Heudreville-en-Lieuvin (Eure) une belle statue en bois, de saint Pierre, patron de la paroisse. Le saint est représenté en costume papal, clefs, trirègne, aube, dalmatique et chape, assis sur un *faudesteuil* ou siège pliant. Cette statue, de grandeur naturelle, doit dater du premier tiers du XVI° siècle.

(1) Voir : R. de Lasteyrie, *Vierge en bois sculpté provenant de Saint-Martin-des-Champs* (XII° siècle); extrait de la *Gazette archéologique*, 1884.

A partir du XIIIe siècle, la Vierge est représentée debout (1), tenant l'Enfant Jésus sur son bras gauche, et un lis ou bouquet dans la main droite ; la physionomie demeure calme, sérieuse, presque sévère. Mais dès le commencement du siècle suivant, une transformation notable s'opère dans le type adopté par les imagiers. La majesté grave, sereine, un peu froide des Vierges du XIIIe siècle fait place à une pose moins hiératique, à une expression plus familière et plus humaine ; c'est une heureuse mère qui sourit à son enfant et le caresse. Cette curieuse évolution dans le sens naturaliste est très marquée dans la Vierge dorée d'Amiens. « Ce que les artistes, dit Viollet-le-Duc, perdent du côté du style et de la pensée religieuse, ils le gagnent du côté de la grâce, déjà un peu maniérée, et du naturalisme. L'exécution de la Vierge dorée est merveilleuse. Les têtes sont modelées avec un art infini et d'une expression charmante, les mains sont d'une élégance et d'une beauté rares, les draperies excellentes » (2).

Les imagiers normands du XIVe et du XVe siècle se sont souvent évertués à reproduire le type si gracieux de la Vierge d'Amiens : c'est bien le même fin sourire, le même hanchement que l'on retrouve, — avec quelques traits d'exagération, — dans les statues de Saint-Planchers, de Bournainville. D'autres sculp-

(1) Parmi les rares statues de Vierges assises postérieures au XIIe siècle, nous citerons celle de l'église de Sully (Calvados), très savamment drapée. Elle fut misérablement décapitée, sans doute à l'époque de la Révolution ; depuis, on a pratiqué un trou entre les épaules, et la statue a servi de bénitier. (De Caumont, *Statistique monumentale du Calvados*, t. III, p. 432.)

(2) Viollet-le-Duc, *Dict. rais. d'arch.*, t. IX, p. 368.

teurs préférèrent s'inspirer de l'ancienne tradition et rendre à la physionomie de la Vierge son expression de bonté plus grave et plus contenue, comme dans la belle statue de Muneville (1), dans celles de Saint-Nicolas de Coutances, de Beaumontel, de Bosrobert (2) et du Besneray (3). De braves artistes, moins épris d'idéal, comme l'auteur d'une statue du XIV° ou XV° siècle, conservée au musée d'antiquités de Rouen, se sont contentés de donner à la Mère de Dieu les traits larges et un peu communs d'une fraîche et robuste paysanne normande. On voit à

(1) D'après une inscription gravée sur le socle et portant la date de 1343, elle aurait été donnée à l'église de Muneville (Manche) par « un clerc de la reine Jeanne d'Évreux, avec une chasuble de veluyau ». De Caumont, *Abécédaire d'archéologie religieuse*, 1870, p. 607.

(2) Cette statue, du commencement du XV° siècle, et d'environ 2 mètres de hauteur, provient de l'abbaye du Bec; elle faisait partie intégrante de la série des apôtres et évangélistes adossés aux piliers du chœur. C'est à son sujet que Thomas Corneille a écrit les lignes suivantes : « Derrière le grand autel, entre les deux derniers piliers du chœur, l'on voit une grande figure de Vierge de pierre dorée ». *Dict. univ., géog. et hist.*, t. I, p. 315.

(3) Trouvée, vers 1847, dans l'ancien cimetière du Besneray, cette statue appartient aujourd'hui à Mᵐᵉ L. Bertre (Marie de Besneray), membre de la Société des Gens de Lettres, à Lisieux. Le type de cette jolie statue, en pierre dure, de 1ᵐ40 de hauteur, est d'autant plus intéressant à étudier que les traits du visage semblent indiquer presque le XIV° siècle, tandis que la longue chevelure soyeuse, le menton un peu gras donnent à la physionomie un accent légèrement réaliste que l'on retrouve dans certaines Vierges du commencement de la Renaissance. D'autre part, les plis des vêtements, amples et sévères, le dessin des orfrois à fleurettes ciselées sur les bords de la robe et du manteau, ne permettent guère de remonter plus haut que le milieu du XV° siècle.

l'autel de la Sainte Vierge de la cathédrale d'Evreux une fort belle statue, de la fin du XVe siècle, d'une qualité toute différente. La draperie est traitée avec une sobriété qui n'exclut pas l'ampleur; la figure, plutôt longue, est douce et calme, empreinte d'une dignité mêlée de tristesse. Il est permis de croire que l'artiste, auquel on doit ce rare morceau, avait peu de goût et d'estime pour le réalisme maniéré déjà fort à la mode pendant le dernier siècle gothique.

Il y a quelques années, au Congrès des Sociétés des Beaux-Arts des départements, je donnais une étude sur seize statues d'apôtres et d'évangélistes provenant de l'abbaye du Bec, et que l'on voit aujourd'hui dans l'église de Sainte-Croix de Bernay (1). Cela n'avait, assurément, rien d'une découverte; néanmoins, je me trouvais le premier à relever le mérite artistique et l'intérêt de cette œuvre normande, exécutée probablement entre les années 1390 et 1410. On voulut bien attribuer quelque importance à cette communication dans laquelle je démontrais que les statues du Bec, par leur caractère original et d'une grandeur un peu sauvage, apportaient une précieuse contribution à l'histoire de notre art national.

Je n'ai pas, Messieurs, à revenir sur la description de ces statues. Il suffira de rappeler que quatre d'entre elles, par leur carrure puissante, l'ampleur des draperies, l'imprévu de la pose, ne sont pas sans analogie avec certaines œuvres de Claux Sluter et de ses élèves; leur auteur avait dû passer par la Bourgogne. Quant aux autres, traitées dans le goût du

(1) *Les Apôtres de Sainte-Croix de Bernay*, Paris, 1896, in-8°, avec 3 planches.

XIV° siècle, je les attribuerais à des imagiers normands attachés aux chantiers de la cathédrale de Rouen, qui étaient, comme on sait, en pleine activité au commencement du XV° siècle.

En 1407, le maître de l'œuvre de la cathédrale, Jean Salvart, reconstruit la partie haute du portail de Saint-Jean-Baptiste, à laquelle travaillent les *imaginiers* Jean Lescot et Pierre Lemaire (1). En 1420, un autre imagier, Jean Le Hun, exécute pour ce même portail dix-neuf grandes statues; la pierre est fournie par la fabrique, et l'artiste reçoit huit livres pour chaque image (2). On peut voir encore en place quelques-unes de ces statues, qui mesurent plus de 2 mètres de hauteur. Ce sont des évêques et des apôtres, à la pose un peu raide, et qui rappellent beaucoup les apôtres du Bec (3). Le goût des imagiers qui travaillaient à Rouen, aux environs de 1420, retardait sensiblement sur celui qui dominait en Bourgogne ou à Paris. Cette persistance d'un style tra-

(1) *Compte de la fabrique de la cathédrale*, 1406-7. Arch. de la Seine-Inf., G. 2481.

(2) *Compte de la fabrique*, 1420-21. Arch. de la Seine-Inf., G. 2486. — Cf. A. Deville, *Revue des architectes de la cathédrale de Rouen*, p. 27. — Vers 1446, Jean Le Hun refait une image de la sainte Vierge dans le chœur de l'église de Saint-Nicolas de Rouen. (Ch. de Beaurepaire, *Notes hist. et archéol.*, 1re série, 1883, p. 223.)

(3) Il est assez difficile d'assigner une date précise à toutes ces statues placées dans les niches ou arcatures de l'immense portail de Rouen; il y en a du XIV°, du XV° et du XVI° siècle; des remaniements ont eu lieu à différentes époques. Peut-être, à l'occasion des travaux de restauration actuellement en cours, procédera-t-on à un essai de classification; ce serait bien désirable.

ditionnel et vieilli s'explique par l'état précaire d'une province où le désarroi, causé par la guerre anglaise, paralysait et ajournait tout progrès artistique.

Après l'expulsion des Anglais, le calme et aussi l'activité vont renaître peu à peu. En 1458, Jean Audis, imagier, reçoit 10 livres pour une grande statue de saint Michel terrassant le démon, placée sous la rose du portail des Libraires; cette statue est toujours à sa place (1). C'est aussi de cette époque que datent les stalles de la cathédrale exécutées, de 1457 à 1469, par une légion de huchiers flamands et normands. La dépense totale, compris le trône archiépiscopal malheureusement détruit, s'éleva à la somme de 7.673 livres 18 sols 3 deniers (2).

Je mentionnerai ici, pour mémoire, une quantité de statues de saints et de saintes, du XV° siècle, que l'on rencontre un peu partout, dans les églises, les musées, les collections particulières; œuvres parfois agréables et jolies, souvent banales et sans inspiration, et que l'on peut regarder, à d'honorables exceptions près, comme le produit d'un art commercial et vulgaire.

L'architecture gothique, durant le XV° siècle, commençait à donner des signes de lassitude (3). Le

(1) *Compte de la fabrique*, 1457-58. Arch. de la Seine-Inf., G. 2492. — Le 9 mai 1486, accord fait avec Raimond des Aubeaux, imagier, pour l'image de saint Jacques au portail des Libraires. (Arch. de la S.-I., G. 2143.) — A Raimond des Aubeaux, imaginier, « pour avoir taillé une image de sainte Katerine » à mettre à l'avant-portail, 10 livres. (Id., G. 2511.)

(2) H. Langlois, *Stalles de la cathédrale de Rouen*, p. 198.

(3) En exprimant cette pensée, nous avons en vue l'*architecture religieuse*. Des monuments tels que Saint-Wulfran d'Abbeville, l'église de Brou, la nef de Pont-Audemer, Saint-Jacques

XIIIᵉ siècle avait été une période de production surhumaine; l'ère des travaux gigantesques était passée. Les malheurs qui désolèrent la France au déclin du XIVᵉ siècle achevèrent de ralentir l'essor donné aux constructions religieuses et civiles. D'autre part, selon la pensée de Viollet-le-Duc, l'architecture avait perdu de vue, peu à peu, son point de départ; la profusion des détails étouffait les dispositions d'ensemble. A la fin du XVᵉ siècle, l'architecture gothique semblait avoir dit son dernier mot, et il n'était plus possible d'aller au-delà; l'extrême habileté manuelle des exécutants ne pouvait être matériellement dépassée (1).

Ce dernier mot du possible, ne le trouve-t-on pas dans le grand portail de Rouen, construit de 1507 à 1514, d'après les plans du normand Roulland Le Roux, neveu de l'architecte de la tour de Beurre (2)?

de Liège, sont des œuvres d'une incontestable valeur; mais c'est du gothique tourmenté de pléthore, surexcité, exaspéré. Que serait-il advenu si les architectes français n'avaient point adopté les nouvelles formes de la Renaissance classique importées d'Italie? Nul ne saurait le dire. Peut-être, comme l'a énergiquement soutenu Louis Courajod, l'art français, évoluant sur lui-même, aurait trouvé, dans son génie propre, *des formes nouvelles*. En tout cas, ce qu'il est permis d'affirmer, avec M. L. Gonse, c'est qu'un art auquel on doit le Palais de Justice de Rouen, l'hôtel de la Trémoïlle (détruit), la maison de Jacques Cœur, la chapelle d'Amboise, la clôture d'Alby, les stalles d'Amiens et d'Auch, les statues de Roberte Legendre et de l'évêque Pierre de Roquefort, n'était point un art mort et à bout de souffle.

(1) Viollet-le-Duc, *Dict. rais. d'arch.*, t. I, p. 155 et 158.

(2) Le 6 juillet 1512, le chapitre avertit Roulland Le Roux de renoncer à un travail trop fin de sculpture; l'élévation des objets

Grâce aux générosités des cardinaux d'Amboise et du chapitre, l'entreprise avait pu être rondement menée et avait produit une merveille de sculpture. Je dirai seulement quelques mots de la statuaire qui l'accompagne.

Au tympan de la porte, encadré d'une légion de statuettes de patriarches, de prophètes, de sybilles, d'anges et de chérubins, maître Pierre des Aubeaux avait taillé un immense arbre de Jessé, pour lequel il reçut 500 livres. Le même sculpteur, avec Pierre Dulis, Jean Théroulde, Richard Le Roux, Nicolas Quesnel, Denis Le Rebours — tous noms bien normands — exécutèrent vingt grandes statues de saints archevêques (1) que l'on plaça dans les niches inférieures des ébrasements de la porte et des contreforts; ces statues étaient payées 22 livres 10 sols. Elles furent brisées ou mutilées par les Huguenots en 1562; disparus également, et le beau saint Romain sculpté par des Aubeaux pour le pilier-trumeau (2), et l'image de Notre-Dame, pour laquelle le chanoine Louis d'Estouteville avait payé 37 livres (3).

Pour la rangée supérieure, à la hauteur du tympan, on utilisa douze apôtres de la plus fière tournure, provenant de l'ancien portail, œuvre probable de

ne permettrait pas d'en apprécier la finesse, et ce serait entrainer la fabrique dans de grandes dépenses et trop retarder l'achèvement de l'œuvre. (Arch. de la Seine-Inf., G. 2148.)

(1) Quelques-unes de ces statues d'archevêques de Rouen, plus ou moins mutilées par les Huguenots, ont dû être replacées, nous ne savons à quelle époque, dans les niches inoccupées de la partie haute du portail Saint-Jean-Baptiste.

(2) La porte centrale avait le nom de portail Saint-Romain.

(3) Ch. de Beaurepaire, *Mélanges hist. et archéol.*, 4e série, 1897, p. 221 et suiv.

Jean Le Hun ou de ses compagnons. Ces statues sont toutes décapitées, sauf une seule qui est demeurée intacte. Enfin, un troisième groupe de statues de saintes couronne le sommet des deux contreforts.

Le portail de Rouen est de pur gothique français, exempt de toute influence étrangère. Or, à l'époque où il s'élevait par ordre du tout-puissant Georges d'Amboise, ce cardinal se faisait construire à Gaillon un palais splendide dont la décoration présentait, par contre, un caractère très italien. Si Georges d'Amboise avait employé un sculpteur tourangeau, Michel Colombe, des imagiers normands tels que Michelot Descombert, Guillaume Debourges (1), Pierre Lemasurier, Denis Le Rebours, il avait aussi appelé des italiens célèbres comme Antoine Juste et Laurent de Mugiano, et les comptes de dépenses ne signalent aucun français comme ayant travaillé le marbre (2).

Par son testament, le cardinal d'Amboise avait laissé au chapitre 2.000 écus d'or soleil pour « faire sa tombe de marbre dans la chapelle de la Sainte-Vierge ». Les chanoines s'acquittèrent fort honorablement de leur charge, et firent élever à leur archevêque un tombeau d'une éblouissante splendeur. « On dirait que pour rendre un digne hommage au constructeur de Gaillon, appel ait été fait à tout ce que la Renaissance pouvait produire de plus riche et

(1) En 1494-95, Guillaume De *Burges*, imagier, reçoit 30 livres pour les images, la peinture et la dorure du crucifix et autres statues dans l'église de Saint-Nicolas de Rouen. (Ch. de Beaurepaire, *Notes hist. et archéol.*, 1re série, p. 226.)

(2) Voir : L. Courajod, *La part de l'art italien dans quelques monuments de sculpture de la première renaissance française*, Paris, 1885.

de plus beau » (1). Ce fut Roulland Le Roux, maître de l'œuvre de la cathédrale de Rouen et architecte du Palais de Justice, qui en dressa le plan et en suivit l'exécution. Les imagiers qui y travaillaient recevaient de 6 sols et demi à 7 sols et demi par jour; leur chef, Pierre des Aubeaux, que nous connaissons, avait 20 sols pour lui et son serviteur.

Ne quittons pas Rouen sans jeter un coup d'œil sur le tombeau de Louis de Brézé, sénéchal de Normandie, que sa veuve, Diane de Poitiers, lui avait fait ériger après 1535. Léon Palustre n'avait pas manqué d'être frappé de « cette belle ordonnance, l'une des meilleures assurément que nous ait laissées la Renaissance » (2).

A propos du tombeau de Louis de Brézé, on a prononcé le nom de Jean Goujon. Les uns le tiennent comme ayant conçu l'ordonnance architectonique et exécuté de sa main la décoration de la partie inférieure (3). D'autres font plus de réserves, et ne laisseraient guère au grand sculpteur que le gisant, « qui est digne du maître » (4). Pour dire notre sentiment après ces savants critiques, nous pensons que Jean Goujon, qui travaillait à Rouen en 1541 et

(1) L. Palustre, *La Renaissance en France*, t. I, p. 258.

(2) L. Palustre, *La Renaissance en France*, t. I, p. 262.

(3) A. Deville, *Tombeaux de la cathédrale de Rouen*, p. 129. — « Pour moi, après mûre réflexion, j'en suis venu à penser que Jean Goujon est l'auteur de l'ordonnance architectonique, — originale et vraiment d'un maître, — qu'il a exécuté lui-même toute la partie basse, frises, cartouches et chapiteaux, et que la force de son génie naissant se révèle dans la figure du gisant ». L. Gonse, *La Sculpture française*, p. 102.

(4) L. Palustre, *La Renaissance en France*, t. I, p. 262 et 263.

1542 (1), c'est-à-dire à l'époque où Diane faisait exécuter le mausolée de son mari, peut être, à bon droit, considéré comme l'auteur du plan d'ensemble; qu'il a mis la main à l'exécution de la partie inférieure du tombeau, principalement à toute la décoration, qui est d'une suprême élégance, et que le gisant, si criant de réalité et de science anatomique, est de lui. Mais, à partir de l'étage, nous ne saurions plus reconnaître la main de Jean Goujon. Le plan qu'il avait donné et dont il avait, sans doute, été forcé d'abandonner l'exécution pour d'autres travaux, a subi d'évidentes modifications; en tout cas, sa pensée a été insuffisamment interprétée. En effet, les proportions ne se soutiennent plus; l'ordre inférieur, si parfait de pondération et d'harmonie, supporte un étage trop surchargé; les profils sont lâchés; les quatre cariatides manquent de calme; la pauvreté de l'amortissement, ou, comme on disait, du chef de l'œuvre, est fâcheuse. A qui attribuer la sculpture des cariatides et du cavalier (2)? Peut-être à Nicolas Quesnel, — un compagnon rouennais de Jean Goujon, — à qui l'on attribue, d'ailleurs, les statues de la

(1) A. Deville, *Tombeaux de la cathédrale de Rouen*, p. 100 et 130. — Le 11 octobre 1542, visite faite par divers maîtres maçons et charpentiers, et par « Jean Goujon et *Noël* Quesnel, ymaginiers et architectes jurés en icelle ville »; ils certifient « que ladite masse ou lanterne est assez forte pour soutenir à jamais le clocher ». (Arch. de la Seine-Inf., G. 2822.)

(2) Cette effigie équestre de Louis de Brézé rappelle certains tombeaux, généralement de la fin du XV° siècle, que l'on rencontre dans le Nord de l'Italie, notamment à Sainte-Anastasie de Vérone, à Sainte-Marie-Majeure de Bergame, à Saint-Jean et Saint-Paul et aux *Frari* de Venise.

Vierge et de Diane de Poitiers (1), si malencontreusement engagées derrière les colonnes accouplées du rez-de-chaussée. Jamais Jean Goujon n'aurait songé à cacher là deux grandes figures ; mais l'honnête Quesnel, remarquant l'importance excessive de l'ordre supérieur, s'est sans doute imaginé, qu'en étoffant la base. il rétablirait l'équilibre et la proportion.

Messieurs, il est temps, n'est-ce pas, de parler de Caen et des admirables monuments que la Renaissance vous a légués.

Qui a pu voir, sans s'émerveiller, cette étonnante abside de Saint-Pierre. œuvre d'Hector Sohier (2)? Les tympans, les balustrades et les candélabres de pierre qui la surmontent, forment le plus riche et le plus splendide couronnement que jamais architecte ait tenté de découper sur le ciel ». Je ne vois guère à lui comparer, pour la richesse des détails, que certaines portions de la façade de la Chartreuse de Pavie.

Jacques de Cahaignes attribue à Blaise Le Prestre

(1) Deville attribue à Nicolas Quesnel les statues de la sénéchale et de la Vierge tenant dans ses bras l'Enfant Jésus. Il s'appuie sur la ressemblance « tant sous le rapport de la composition du groupe que sous celui du caractère et du costume de la figure principale », avec la Vierge en plomb placée sur le faîte de la chapelle de la Mère de Dieu, et qui, d'après les registres de la cathédrale, fut exécutée en 1540 par Nicolas Quesnel, *ymaginier* à Rouen. (A. Deville, *Tombeaux de la cathédrale de Rouen*, p. 117.)

(2) « Je crois qu'on peut considérer l'abside de Saint-Pierre de Caen comme le bijou de l'architecture religieuse française à cette époque. Toutes les délicatesses entrevues à Gaillon, à Blois, au Bourgtheroulde (hôtel), se trouvent ici condensées et affinées avec une pondération, une élégance et une richesse d'imagination qui en font un modèle du style Renaissance ». L. Gonse, *La Sculpture française*, p. 83.

le portail de l'église de Saint-Gilles. A son fils, Abel Le Prestre, reviennent le manoir de Nollent, d'une silhouette si originale avec ses gens d'armes vus à mi-corps, et la maison de la rue de Geôle, ornée de charmants médaillons qu'accompagnent des devises empruntées aux *Triomphes* de Pétrarque, également représentés à l'hôtel du Bourgtheroulde, à Rouen.

Ces réminiscences italiennes étaient bien dans le goût de la Renaissance, et les sculpteurs caennais se plaisaient à insérer dans leurs monuments, de style absolument français, des motifs d'ornementation puisés dans les beaux livres à gravures sur bois imprimés à Venise depuis la fin du XVe siècle. A l'hôtel d'Écoville, « l'une des merveilles de Caen, nous pourrions même dire de la France entière », l'un des bas-reliefs, l'Enlèvement d'Europe, est emprunté au Songe de Polyphile, comme aussi le personnage très mythologique enchâssé dans le lanternon de l'escalier. Les belles statues de David et de Judith ont une tournure tout italienne, et leurs socles, en forme de sarcophages supportés par des griffes de lion amorties en feuillages, sont évidemment empruntés à quelque œuvre d'Antonio Pollajuolo ou de Verrocchio (1). Et pourtant, l'architecte, malheureusement inconnu, qui construisit, vers 1532 (2), cette splendide demeure pour Nicolas Le Valois, était bien

(1) Rapprocher les socles de Caen du sarcophage des enfants de Charles VIII, à Saint-Gatien de Tours, œuvre de Jérôme de Fiesole et de Guillaume Regnault. (L. Gonse, *La Sculpture française*, p. 57.)

(2) La date de 1535 se lit à l'une des fenêtres de la façade méridionale; l'édifice avait donc été commencé quelques années auparavant.

de race française, et son hôtel reste l'un des plus purs chefs-d'œuvre de notre Renaissance.

Ce n'est pas seulement à Caen que l'on remarque, chez les sculpteurs, cette préoccupation d'emprunter à l'art italien quelques-unes de ses formes décoratives et la silhouette de ses statues. Parfois, cet engouement va jusqu'à étouffer le goût encore gothique, mais toujours français, qui persistait chez les imagiers du commencement du XVIᵉ siècle. On voit à Louviers, dans l'église de Notre-Dame, une Mise au tombeau qui peut dater des environs de l'an 1500; les personnages sont raides et compassés, les draperies lourdes et à plis anguleux; n'étaient certains détails de costume qui appartiennent au règne de Louis XII, on serait tenté de vieillir d'une vingtaine d'années cette sculpture tout empreinte du réalisme franco-flamand. Or, dans la même église, il existe une importante série d'apôtres, plus grands que nature, probablement exécutés avant 1530, et dont plusieurs se ressentent de l'influence de l'Italie du Nord (1). Le drapé abondant et tourmenté, les attitudes tragiques, les têtes violemment contournées, les barbes fouettées, font penser, avec des exagérations maladroites et naïves, aux terres cuites de Mazzoni et de Begarelli, ou mieux, sans sortir de la Normandie, au Christ et aux apôtres de la chapelle haute du château des d'Amboise, probablement modelés par l'italien Antoine Juste, et dont on voit encore deux spécimens dans l'église de Gaillon (2).

(1) Quatre de ces statues, les plus rapprochées de l'orgue, ne doivent dater que du commencement du XVIIᵉ siècle; elles sont d'ailleurs fort médiocres.

(2) Voir: M. l'abbé Blanquart, *La Chapelle de Gaillon et les*

Aux Andelys, le portail nord de Notre-Dame offre une demi-douzaine de statues cariatides qui peuvent compter parmi ce qu'il y a de plus beau à cette époque, pourtant si riche. La présence du blason du second cardinal d'Amboise dans les vitraux voisins, et d'un croissant placé dans un encadrement richement orné aux deux côtés de la façade, permet de dater approximativement la partie inférieure du portail. J'en placerais la construction entre les années 1545 et 1555; la partie haute est moins vieille d'une quinzaine d'années. Voici ce qu'a dit des statues des Andelys l'auteur de *La Renaissance en France :* « Ces figures sont admirables et le sculpteur qui les a dégagées de la pierre, avec leur ferme attitude et leur physionomie résignée, se montre évidemment tourmenté du désir de marcher sur les traces de Jean Goujon (1). Les draperies dont il enveloppe ses types féminins font surtout songer au maître ; car, par une heureuse inspiration, un peu de diversité a été introduite dans ce genre de supports, et tandis que d'élégantes jeunes filles se dressent au flanc des deux portes, des statues d'hommes sont placées sous le grand arc extérieur » (2).

fresques d'Andrea Solario, dans le *Bulletin de la Soc. des Amis des arts du dép. de l'Eure,* 1899, p. 51. Nous devons ajouter que l'auteur fait des réserves dans l'attribution à Antoine Juste des deux statues en terre cuite conservées à Gaillon.

(1) On peut rapprocher les cariatides des Andelys de celles que Jean Goujon a dessinées pour le *Vitruve* de Jan Martin, imprimé à Paris en 1547 (p. 2 v° et 3 v°).

(2) L. Palustre, *La Renaissance en France,* t. I, p. 219. — Dom Carrouget, dans son *Histoire de la noble et royale abbaye de Saint-Martin de Sais,* nous fait connaître le nom d'un habile imagier de la fin du XVIe siècle, qui, par sa naissance, appar-

L'église des Andelys a pu recueillir quelques épaves de la Chartreuse de Gaillon, fondée en 1571 par le vieux cardinal de Bourbon, notamment une Mise au tombeau, réunion de sept statues presque

tenait aux Andelys. « L'abbé Michel Jodio, dit-il, fit faire la contretable où sont représentées, avec beaucoup d'artifice, la naissance, la vie et la passion de Notre-Seigneur. Pierre Pissot, dit le Tiran d'Alençon, et Pierre Hardouyn, d'Andely-sur-Seine, firent voir par cet ouvrage qu'ils étaient très habiles en leur art..... Le même Hardouyn composa pour faire les chaires du chœur et ne les put achever; il fit seulement les panneaux qui sont du costé du R. P. abbé; le reste fut achevé par Gaspard Musnier, de la Ferté-Bernard ». (Ms. Bibl. de M. de la Sicotière). Trois des bas-reliefs de la contretable de l'autel de l'abbaye de Saint-Martin sont aujourd'hui conservés dans l'église de Notre-Dame-de-la-Place, à Sées. (Voir : M. l'abbé Barret, *Les monuments religieux de Sées*, p. 38; extrait de la *Normandie monumentale et pittoresque*.) Le style de ces sculptures est bien celui de l'époque de Henri III; du reste, Michel Jodio, qui les fit exécuter, fut abbé de Saint-Martin, de 1580 à 1588 (*Gallia christ.*, XI, col. 726). — En l'année 1611, on retrouve, à Rouen, un Pierre Hardouyn, sculpteur. (Ch. de Beaurepaire, *Dernier recueil de notes hist.*, 1892, p. 24.) En 1620, le prieur et les religieux de Saint-Ouen de Rouen s'entendent avec Pierre Hardouyn, architecte et maître peintre et sculpteur, pour l'exécution « d'une grande et riche contretable à placer sur le principal autel du magnifique temple et église de leur abbaye ». Ce projet ne reçut pas d'exécution. (Ch. de Beaurepaire, *Notes hist. et archéol.*, 1883, p. 182.) Ce Pierre Hardouyn est-il le même que celui qui travaillait à Sées vers 1585? C'est fort possible; mais alors il faudrait admettre que le Pierre Hardouin que l'on voit paraître, avec d'autres maîtres sculpteurs-peintres de Rouen, tels que Pierre et Guillaume Abraham, Jacques et Abraham Perdrix, etc., dans un procès intenté, en 1646, aux maîtres-gardes du métier de menuiserie (Ch. de Beaurepaire, *Mélanges hist. et archéol.*, 1897, p. 369), était son fils ou son neveu; autrement, Pierre Hardouyn, qui travaillait à Sées vers 1585, à l'âge de vingt-cinq ou trente ans, aurait eu, en 1646, près de quatre-vingt-dix ans. Reste une autre hypothèse, celle de Pierre Hardouyn, déjà âgé en 1585, et père ou parent du Pierre Hardouyn qui travaillait à Rouen au XVIIe siècle.

colossales. Il y a dans le Christ mort une souplesse si vraie et dans ses traits une majesté si sereine; dans la sainte femme debout, portant des parfums, une telle grandeur; dans Joseph d'Arimathie et Nicodème tant de robustesse; en un mot, dans le groupement des personnages tant d'aisance et de noblesse, qu'il faut bien sentir là la pensée et la main d'un maître. Mais ce maître, quel est-il? Jusqu'à cette heure on l'ignore. On a parfois attribué cette œuvre à l'époque Louis XIII; nous pensons qu'il faudrait remonter un peu plus haut et rechercher l'artiste parmi les contemporains de Germain Pilon et de Barthélemy Prieur.

Pendant tout le XVI° siècle, Gisors fut le centre d'un mouvement artistique important; aussi n'est-il peut-être pas, en Normandie, d'église qui offre, pour cette époque, un meilleur champ d'étude que Saint-Gervais et Saint-Protais, surtout si l'on considère, d'une part, que deux ou trois générations d'architectes, les Grappin, y ont travaillé de 1521 à 1584, et de l'autre, que les comptes de dépenses relatives à la construction et à la décoration de l'église sont presque intégralement conservés dans les archives de la fabrique. De 1511 à 1513, Pierre des Aubeaux, de Rouen, exécute les figures du Trépassement de la Vierge dans la chapelle de l'Assomption; il est assisté de trois autres imagiers, Pierre Lemonnier, Mathurin Delorme et Jean de Rouen; ce dernier fut employé par des Aubeaux à décorer le mausolée du cardinal d'Amboise (1). En 1536, Nicollas Coulle, *imaginier,* sculpte les douze apôtres avec le Christ

(1) M. l'abbé Blanquart, *L'imagier Pierre des Aubeaux*, p. 11.

que l'on voit encore sur les flancs de la tour septentrionale ; il recevait 4 livres 10 sols pour chacune de ces statues, qui mesurent de 8 à 9 pieds ; il va sans dire que la fabrique fournissait la pierre (1). Il eut, dans cette même année, la commande des statues des sept Vertus, de saint Gervais, saint Protais, saint Luc, sainte Anne et autres. La plupart de ces statues subsistent encore aujourd'hui. C'est Jean Grappin qui taille, en 1542, les figures qui garnissent les voussures du grand portail (2).

Il me reste à vous parler, Messieurs, d'une autre école locale, moins connue que celle de Gisors, mais dont les œuvres ont un accent très personnel : c'est l'école de Verneuil-au-Perche (3) Dès les premières années du XVIe siècle, elle prouve sa vitalité par

(1) « Il a esté paié à Nycoullas Coulle, ymaginier, douze ymages en fasson d'apostres avecque l'ymage de Nostre Signieur posées en la tour de ladite église, estant de viij à neuf piés de hauteur chacun ymage, au pris de iiij livres x sols la piesse ». De Laborde, *Documents inédits tirés des archives de Saint-Gervais et Saint-Protais*, dans les *Annales archéol.*, t. IX, p. 206.

(2) L. Régnier, *La Renaissance dans le Vexin*, p. 48 ; de Laborde, *Documents inédits, etc.*, p. 208.

(3) Toute école locale de sculpture prend naissance dans le chantier d'une cathédrale, d'une église importante, ou d'un château seigneurial. Il en fut ainsi à Verneuil. Vers le commencement du XVIe siècle, quand on commença à construire l'énorme tour de la Madeleine, le maître de l'œuvre dut employer de nombreux sculpteurs, ornemanistes et imagiers. La besogne achevée, plusieurs sculpteurs demeurèrent dans le pays et furent occupés dans les paroisses de Verneuil et des environs. Le XVIe siècle est, du reste, l'époque où la statuaire, comme la peinture sur verre, tend de plus en plus à s'isoler de l'architecture et à former un art indépendant.

une œuvre importante, la Mise au tombeau de Notre-Seigneur, dans l'église de la Madeleine, empreinte de ce réalisme franco-flamand que nous avons remarqué à Louviers. A Notre-Dame de Verneuil, une *Pietà* peut être attribuée aux sculpteurs du Tombeau de la Madeleine; le saint Christophe colossal, œuvre nerveuse et vibrante. rappellerait plutôt l'influence d'Albert Durer et de l'école allemande (1). La note est plus originale dans les superbes statues de sainte Suzanne, de saint Denis, de saint Martin et de saint Jacques; le drapé y est traité d'une façon absolument magistrale.

Les deux églises de Verneuil renferment, en outre, quelques statues en bois d'une époque un peu postérieure, notamment le Christ en croix, avec la Vierge, saint Jean et sainte Madeleine, un saint Roch, deux petits prophètes qui se ressentent, — *si parva licet componere magnis,* — de l'influence de l'école, encore mal définie, à laquelle on doit les *Saints* de Solesmes. L'exécution de toutes ces statues en bois doit se placer aux environs de 1550. Or, dans le « Registre de la Confrérie de l'Assomption dans l'église de Notre-Dame de Verneuil », j'ai rencontré le nom de « Gabriel Lhoste, tailleur d'images », roi de la Confrérie en 1558. Serait-il téméraire d'attribuer à cet imagier, fixé dans le pays. — puisqu'en 1578 on trouve un Philippe Lhoste, son fils peut-être, chapier en l'église de Notre-Dame et chapelain de la Confré-

(1) On peut rapprocher le saint Christophe de Verneuil du *Samson tuant un lion,* gravé sur bois par A. Durer (B. 2), ou bien encore du saint Christophe en pierre de la cathédrale de Cologne; les analogies sont intéressantes à étudier.

rie, — les nombreuses statues en bois qui portent indubitablement l'empreinte du même ciseau ?

Il n'y a pas lieu de pousser plus loin cette revue des écoles locales de statuaire normande.

Pendant la Renaissance, les Italiens avaient développé chez nous le goût de formes déjà adoptées soit dans le Milanais, soit à Florence ou à Sienne, mais le changement ne s'était pas fait brusquement ; le nouveau style avait été approprié par les maîtres français à nos convenances et à nos besoins, et avait, en quelque sorte, revêtu un caractère national (1). Cette belle sève française, qui avait longtemps vivifié toutes les branches de l'art, va s'épuiser, ou plutôt, se trouver altérée et détournée par les pratiques d'un art étranger. Le culte presque exclusif de l'antiquité classique, les formules raisonnées de la rhétorique de la peinture et de la sculpture « imposeront à tous une esthétique abstraite, sans affinité, le plus souvent, avec les caractères de la race » (2).

Un critique d'art très indépendant et très perspicace, Thoré, a prétendu qu'il n'existait pas, à proprement parler, d'ancienne école française de peinture (3).

(1) L. Palustre, *La Renaissance en France*, t. I, introd., p. 8.

(2) H. Lemonnier, *L'Art français au temps de Richelieu et de Mazarin*, Paris, 1893, p. 20.

(3) W. Bürger, *Trésors d'art en Angleterre*, Paris, 1865, p. 323 et suiv. — « Il faut avoir le courage de le dire : la peinture n'est pas chez nous ce qu'elle est en Italie : un art indigène. C'est une plante étrangère qui s'est acclimatée dans notre pays, mais qui n'étant pas *rustique*, comme dirait le botaniste, a besoin d'abri, de soins et d'une chaleur officieuse. Les Français ont été toujours plus sculpteurs et plus architectes qu'ils n'étaient peintres et musiciens ». Charles Blanc, *Les Beaux-Arts à l'Exposition universelle de 1878*, Paris, 1878, p. 183.

Ici, il faut bien s'entendre. Au XVIe siècle, il y avait une véritable école française de peinture, dont les principaux représentants, les Clouet, ont laissé des chefs-d'œuvre d'habileté et de sincérité dans l'interprétation de la figure humaine : les portraits de François Ier, de Saint-Gelais, de Charles IX et de sa femme, Élisabeth d'Autriche, au Louvre, et le superbe petit François Ier à cheval du Musée des Offices, à Florence. Mais il faut bien admettre qu'au XVIIe siècle, les peintres sont tous des Français italianisés. Fréminet reste seize ans en Italie, Vouet quatorze ans, Stella vingt ans. On fait honneur à Mignard en le surnommant le Romain ; Le Brun, l'arbitre de l'art français sous Louis XIV, est archi-romain. Tous n'ont qu'une ambition, suivre une école et un style étrangers. Et pourtant, l'heure était singulièrement choisie de tourner vers l'Italie ses regards et ses espérances. « Florence, indigente au milieu des anciens trésors qu'elle ne comprenait plus, demandait l'aumône à Jacopo da Empoli et à Passignano ; Bologne était en proie aux Carraches ; l'Albane y cherchait la grâce fade ; le Guide allait régner, et avec lui le groupe des maîtres déclamatoires » (1).

A part quelques peintres au tempérament plus personnel, à l'âme plus sereine, comme Nicolas Poussin et Claude Gellée, — qui sont bien à nous, quoiqu'ils aient vécu et soient morts en Italie, — presque tous les artistes qui ont produit en France durant le XVIIe siècle et une partie du XVIIIe, ont été tour à tour florentins, romains, bolonais ; mais français, point. L'influence italienne avait fait de

(1) Paul Mantz, *La Peinture française*, t. I, p. 280.

la peinture française un art de seconde main et de reflet.

Comment la plupart des sculpteurs, avides de renommée et de commandes officielles, auraient-ils échappé à cet engouement universel, — puissamment encouragé, d'ailleurs, par l'Académie (1), — qui entraînait tous les artistes vers l'Italie et les soumettait aveuglément à la domination absolue d'un art pédant et dégénéré? Ils allèrent donc à Rome demander des leçons aux maîtres en vogue, étudier l'antique, ce qui était excellent, et aussi, — ce qui l'était infiniment moins, — l'antiquité traduite et commentée par Ammanato, l'Algarde (2) et le Ber-

(1) « l'Académie a créé deux choses également fâcheuses : l'unité et la pédagogie. Cela tient beaucoup à Le Brun, à Louis XIV, à Colbert. Ces trois esprits ne concevaient rien en dehors de leur idéal particulier, et comme ils dominèrent sans réserve l'Académie, ils se servirent d'elle pour faire disparaître à peu près tous les genres qui ne rentraient pas dans leur conception du Beau. Quant à la pédagogie, la compagnie, mise en possession du monopole de l'enseignement, la fixa tout naturellement dans le sens prétendu classique, auquel Le Brun affectait de se rattacher. Or, rien de plus factice, de plus faux, ajoutons le mot, de plus pauvre que cette pédagogie. Elle ne comprenait pas l'antiquité, qu'elle connaissait fort mal, dont elle ne pénétrait pas l'esprit; elle ne connaissait rien de la nature, ni de la vérité psychologique; elle ramenait tout, la pensée, l'expression, l'exécution, à des formules. Alors disparurent la personnalité, l'individualisme; tout se coula dans le même moule ». H. Lemonnier, *L'Art français sous Richelieu et Mazarin*, p. 197.

(2) « Les nombreux sculpteurs, employés par Grégoire XIII, par Sixte V, par Paul V, les Landino, les Valsoldo, les Mariani, les Bonvicino, déjà précédés par des maîtres plus illustres, par l'Ammanato et par d'autres praticiens, sectaires dégénérés de Michel-Ange, avaient porté, dans la sculpture, des vices de tous les

nin (1). A ces contacts, les artistes français purent acquérir une plus grande science du dessin et du modelé, une habileté et une souplesse de main incontestables ; la plupart y perdirent leur personnalité ; si bien que beaucoup de leurs œuvres semblent sortir d'un moule primordial et uniforme, froid et correct (2). Des dieux, des déesses, des héros antiques, des symboles obscurs, des allégories vides et pompeuses : voilà ce que produisit de préférence, sans trêve et sans lassitude, l'art du XVIIe et du

genres, roideur et manière dans les poses, exagération et sécheresse dans les contours, recherche et froideur dans l'expression ». Éméric-David, Recherches sur un ouvrage de M. le comte Cicognara, dans *Histoire de la sculpture française*, 1862, p. 253. — « Presque tous les artistes du XVIIe siècle connurent l'Algarde, dont la réputation fut aussi grande qu'elle est oubliée aujourd'hui... Si nous cherchons, à travers des nuances et des diversités, les caractères communs à l'art italien entre 1600 et 1640, nous arrivons aux conclusions suivantes. Cet art, quoi qu'on en ait, dérive de la Renaissance ; il dérive d'elle beaucoup plus que de l'antiquité, ou bien ; si on le préfère, il ne dérive de l'antiquité qu'à travers la Renaissance... Quant aux artistes qui voulurent établir des principes raisonnés, les Carrache, par exemple, ils invoquèrent avant tout, non pas les Grecs et les Romains, mais leurs interprètes du XVIe siècle. De là, chez eux, une antiquité factice ». H. Lemonnier, *L'Art français*, etc., p. 85 et 86.

(1) « Quelques-unes de nos erreurs nous furent apportées du dehors. Le Bernin régnait dans Rome lorsque le grand Colbert y établit, en 1665, l'Académie de France. Les jeunes français, formés les premiers à cette école, y puisèrent quelques bons principes ; mais ils en rapportèrent aussi des idées fausses ». Éméric-David, *Recherches sur l'art statuaire*, 1863, p. 289. — En deux mots, le Bernin fut un grand artiste, mais un mauvais maître.

(2) Nous voulons signaler ici la note générale de la statuaire

XVIIIe siècle; on appelait cela le style académique.

Avec Watteau, Chardin, Greuze, Gros, Géricault, Delacroix, il y eut vraiment une école française de peinture. Avec Puget, Coysevox, Houdon, Rude, David d'Angers et toute la pléiade de nos grands sculpteurs contemporains, la statuaire française a affirmé, d'une manière éclatante, la supériorité de notre génie national dans les arts plastiques; et les œuvres de Carpeaux, de Barye, de Bonnassieux, de Guillaume, de Falguière, de Barrias, de Mercié, de Delaplanche, de Chapu, de Dubois peuvent, sans péril, soutenir la comparaison avec ce que les grands maîtres de la Renaissance ont produit de plus noble et de plus beau.

J'ai fini, Messieurs. Je m'excuse d'avoir soumis votre bienveillante attention à une aussi longue épreuve; dans cette esquisse sur la statuaire en Normandie, il me fallait entrer dans de nombreux détails, dont la nomenclature ne laissait pas d'être aride. Je m'estimerais heureux si j'avais pu faire passer dans vos esprits la conviction — qui est la mienne — qu'il a existé une statuaire normande au moyen âge, moins magistrale, assurément, que celle de Paris, de Chartres ou de Reims, mais qui, néanmoins, mérite qu'on s'y arrête et qu'on l'étudie.

Les Normands ont été de grands architectes; nos

pendant ces deux siècles, et le commencement du nôtre, qui a également connu de ces classiques renforcés. Mais il n'est que juste de reconnaître que ces divers siècles ont produit des sculpteurs de sang vraiment français, originaux et indépendants à leurs heures : Jacques Sarrazin, Simon Guillain, Girardon, les Coustou, Bouchardon, et Puget, le plus grand de tous.

cathédrales, nos châteaux, nos monuments publics en sont la preuve. La Normandie a compté aussi parmi ses enfants des peintres illustres : Poussin, les Jouvenet, les Restout. Tournières, Lemonnier, Géricault, Millet, Ribot ; d'habiles graveurs : Lasne, Bacheley, Le Mire, Hyacinthe Langlois, Brévière, Bertinot, Delaunay ; des miniaturistes charmants : Le Suire, Duchesne, Saint, M^{me} de Mirbel ; des musiciens célèbres : Le Vavasseur, Choron, Boïeldieu, Auber. Elle a également produit une légion de sculpteurs et de statuaires : au XIV^e siècle, les inconnus auxquels on doit les merveilleux portails de la cathédrale de Rouen ; au XV^e, Jean Lescot, Pierre Lemaire, Jean Le Hun, Jean Audis, Raymond des Aubeaux ; au XVI^e, Pierre des Aubeaux, Jean Théroulde, Richard Le Roux, Michelot Descombert, Pierre Lemasurier, Gabriel Lhoste, et probablement Jean Goujon (1) ; au XVII^e, les frères Anguier, Pierre Lefaye, Jean Drouilly ; au XVIII^e, Guillaume Cousin, François Le Masson ; au XIX^e, Le Véel, Le Harivel-Durocher, Lechesne, Mélingue. Je ne nommerai pas les vivants, ils sont trop nombreux ; et la jeune école, brillamment représentée à Caen et à Rouen, montre que la veine est loin d'être épuisée Il m'est donc permis de tirer cette conclusion, toute à l'honneur de notre province : que le Normand, si positif qu'on le suppose et qu'il soit, est profondément artiste, et que rien de ce qui touche aux arts ne lui a été étranger.

(1) A. de Montaiglon incline à penser que Jean Goujon était d'origine normande. Voir : *Gazette des Beaux-Arts*, 1885, 1^{er} janvier, *Jean Goujon et la vérité sur la date et le lieu de sa mort*, par A. de Montaiglon, p. 21.

Caen, Imp. H. Delesques, rue Froide, 2 et 4.

www.ingramcontent.com/pod-product-compliance
Lightning Source LLC
Chambersburg PA
CBHW071430220526
45469CB00004B/1485